ESSENTIAL OIL
Flower & *art* FOR·LIFE

ESSENTIAL OIL
Flower & art FOR LIFE

設計師的
生活花藝香氛課

手作的不只是花 × 皂 × 燭
還是浪漫時尚與幸福！

格子

自然何其美好,花與香氛的溫暖。
生命何其美好,水到渠成的緣分。

自然界的組合,是一件美妙的事情……
花兒綻放芬芳,不僅展現著優雅的姿態,
也默默地透過香味,傳遞著訊息。
果實鮮甜多汁,不僅唇口留香的奉獻,也是豐收與期待的循環。

生命裡的緣分,是一件奇妙的組合。
時間走到了那裡,命運便自然產生不同的化學變化。
「Ariel艾瑞兒 × G's Life居事生活」花與香氛的創作,
就是這樣的自然且美麗的結合。

感謝這一切美麗的安排,讓我與加瑜愉快又興奮的創作。
感謝所有支持我們的人,有你們的支持讓我們有往前進的動力。

張加瑜

從出版第一本著作《圓形珠寶花束》開始，便發現花藝創作的領域除了視覺與多媒材的呈現外，似乎還有其他更多可能……2016年夏，和格子的一個午茶餐敘，迸發了這場花與香氛的邂逅。

天然素材與香氛的使用一直是格子專注研究的領域，而花藝則是我熱愛與擅長的創作。我們都覺得花與氣味似乎存在著一種密不可分的關係——香味來自花朵、色彩來自花朵，而花朵與氣味間呈現的是「視覺」與「味覺」兩種感官效果。

香味使我們加深對事物的認知，讓視覺與味覺產生連結，增添感受上的更多層次感。在研究花與香氛的主題過程中，激發了我們許多特別的想法與連結。有時候，一個不經意浮現的靈感，經由兩人多次討論，便慢慢描繪出完整清晰的輪廓，也推動著我們一直不斷嘗試各種新設計的可能。

氣味使得花藝作品增添更多內在的深度與溫度，花的結合則是讓香氛作品（皂、蠟、香膏……）獲得更清晰的描寫與意境，本書呈現的不只是我和格子的創作，還有我們想闡述的，視覺與味覺兩者合而為一的多層次「作品」之概念。

感謝噴泉文化的支持，讓我們天馬行空的想法獲得實現的機會，正式揭開這場花與香氛的序曲……

Contents

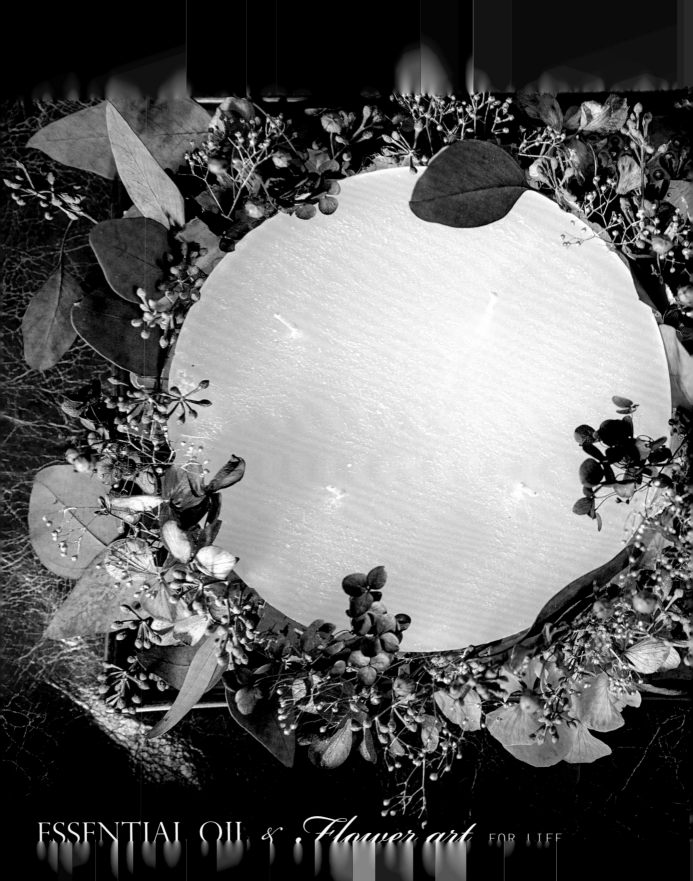

ESSENTIAL OIL & *Flower art* FOR LIFE

花・香味・感知・生活

Lesson 1

香氣，是最美麗的回憶

by 格子

夏日晚風——
想起傍晚漸涼的午後，外婆收起在院子裡曬了一天的衣服，
順手摘起林子裡的茉莉花，隨手擺在耳後……
最懷念外婆那從容的美麗，那一朵淡雅的茉莉花，香味始終縈繞在我心中。
對於我來說，茉莉的香味是對外婆的懷念，是童年生活的記憶。

種子發芽、土地生長。繃出殼兒、鑽出泥巴。
雨水灌溉、雜草做伴。蟲兒來擾、微風吹拂。
成長茁壯、展現姿態。開花結果、生生不息。
精油經由植物不同成長階段，萃取自不同的部位、展現不同的香氣。
檸檬從皮的油囊壓出新鮮的活力、玫瑰從花苞中綻放嬌羞、
薰衣草透過紫色花囊展現優雅、甜橙從鮮黃的果皮萃取甜美、
白玉蘭葉的葉脈默默透露著韻味、安息香從樹脂裡尋得永恆、
花梨木從木心裡療癒心靈……
花香、草香、果香、木香，香氣婉轉動人。
植物生命的旅程，透過字面、充滿畫面。
植物香氣的展現，透過不同的香味排列組合，充滿想像。

香氣的描述與延伸，是留存香氣記憶的最好方法。

以文字、以語言、以想像不斷提醒自己，對於香氣的感受。

香氣是無聲的主角，不需要任何光線與舞台，

暗暗就能在心裡產生共鳴、產生回應、產生對話。

花朵，是女孩兒時遊戲最快樂也最美麗的玩伴。

香氣，對於我來説，是花朵美麗的延續。

每一滴精油都是泥土種植、植物濃縮的淬煉。

每一罐香氣都是收藏裡最珍貴的禮物。

無形的美麗結合有形的姿態。

以蠟燭、以香膏、以手工皂為媒介，

把想像融入生活，把創作置入作品，與加瑜攜手完成這一份美麗的作品。

不僅與大家分享著我們的創作，更希望生活對於每個人來説，都是充滿無限想像！

來自向日葵的感動

by 張如瑜

1888年梵谷（Vincent Willem van Gogh）繪製了一系列向日葵畫作，他說向日葵就像是屬於他的花。梵谷筆下的向日葵燦爛又堅毅，他以堆疊的筆觸表現花瓣的線條，以深褐色的密密小點描繪葵花籽。白色、黃色、藍色、黑色、綠色，梵谷以幾款簡單的色彩顏料，誠實地勾勒出向日葵的樣貌。

這就是一種真實陳述與說話的概念，我們將內心所感受到的感動，以最原始的感情或言語去表現；梵谷以繪畫的方式描繪出真實的自己，他認為自己就是那朵向日葵，他對繪畫的熱情令自己沉醉其中。

我對花藝的感情亦是，深切地感受每朵花的顏色、姿態、線條，如同梵谷筆下的向日葵，不論是盛開明亮的向日葵、乾枯扭曲的花瓣還是瀕臨死亡而垂頭的花，都是寫實地描繪出來，每一種姿態都是

梵谷欣賞的樣子。梵谷以繪畫的語言表達對事物的感動,我則以花朵的語言與對生活的情感,以花的姿態來記錄對生活的感受、知覺。

在創作花藝作品時,心境的感覺是重要的;必須先對花材有感覺,心裡自然就會浮現想法與想呈現的作品樣貌。這本書描述了很多關於花和生活結合的想法,從生活的角度出發,居家香氛、裝飾、實用的清潔用品到結合花草飾品所設計的香膏、精油……這是一種使花和香氛貼近生活所產生的創作概念,書中設計的品項,都是貼近真實生活使用的物品。我們會洗澡沐浴,然後點一杯芬芳的蠟燭;我們會希望妝點居家環境,所以將花帶進住宅;我們會希望生活是放鬆的、舒服的,所以會以精油舒緩身心……這就是作品誕生的原因。

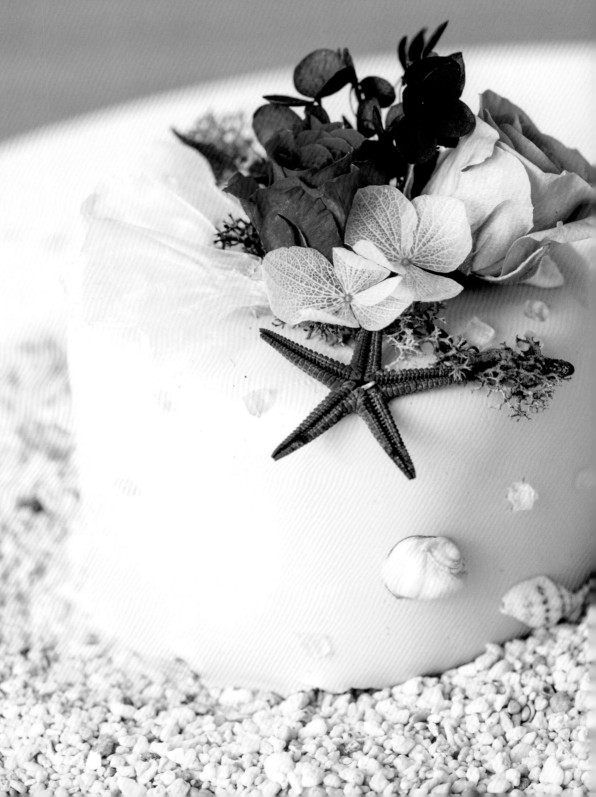

構成元素

Lesson

2

香味

香氛，是最動人的想像。
空間點上香味，瞬間就改變了氛圍。
隨身帶著香味，就像隨身攜帶了好心情。

你熟悉的香氛樣式

單方精油

生活裡常見的天然香氛大抵是精油類型的商品。單方精油使用不同萃取方式、萃取自植物不同部位，因此保留了植物原有芳香療法作用。但若作為香氛使用，用於營造環境氛圍或隨身香氛，則不會探討療效等問題，而是考量香味喜好與搭配設計。

複方精油

調配者針對不同概念與主題來設計，由許多不同單方精油組合而成，味道變得更複雜，也更有層次。

主題香氛

比起市面流通的複方精油味道更多元，味道除了有設計的主題性之外，使用者還能聞到前、中、後調，不同的主題其組成結構更多元：精油、單體、天然、合成……本書使用的香氛搭配花藝設計，就是沿用此概念來完成。但是複方香氛的選擇有一個很重要的基本認識：請選擇不含磷苯二甲酸酯（塑化劑）成分及有致癌疑慮的麝香（硝基麝香）……等等材料，因為這些原料組成的香氛對人體健康、環境是有害的。

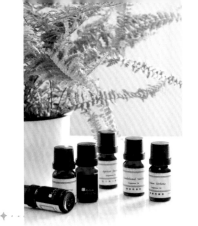

香氛使用概念

愛上一支極喜愛的香氛，一定會將之視為心愛的禮物般珍貴。但該怎麼設計成合適使用的香氛產品呢？製作保養品用於身體？還是製作噴霧？製作蠟燭來增添空間氛圍？或製作手工皂變成馨香的沐浴商品呢？在此之前，必需有一些基本概念：

應用於身體

・清潔用品：手工皂、沐浴乳、洗髮精……是含鹼性的香氛商品，香氛本身要能抗酸鹼。

・保養品：添加於乳液時，不需要留香作用，但是添加的比例要很注意，以免引發過敏等問題。添加於香膏時，要有定香、留香作用，才不會用了沒多久就沒有氣味，發揮不了隨身香氛的概念。

應用於空間香氛

・大豆蠟燭：要有定香、留香作用，調製時的香氛濃度配比需注意比例，不然還是會有明明加了香味卻達不到空間芳香作用的情況。依香氛的氣味強度不同，一般建議添加比例8%至20%，即能有很顯著的效果。

用於芳香噴霧

要有定香、留香作用，調製的時濃度配比要正確。依香氛的氣味強度不同，一般建議添加比例5%至10%，即能有效果。

有此概念，選擇複方香氛時才能有正確的採購依據。製作蠟燭的香氛，不適合用來做乳液；但可以用來製作手工皂的香氛，就可以用來製作蠟燭。但仍建議在選用時仔細詢問原廠香氛設計的使用方式。

香氛調性　

新鮮草原

初春的微風草原

新鮮的綠色樹葉包圍著淡雅茉莉的花香調，就像是微風吹過整片的綠，舒服、迷人且樸實的味道，是一支很令人感覺愉悅的香氛。

雨後森林

雨後潔淨清爽的氣味，似乎還聞得到森林裡淡淡甜瓜鮮美的氣息，用來製作蠟燭，擺放在起居室使用，可營造出輕鬆與潔淨的居家感。

柑橘果香

檸檬馬鞭草

義大利熱情的佛手柑混合了撩人豐富的紫羅蘭，搭配琥珀、白麝香及振奮活力的薄荷，是一個令人充滿驚喜的香氛。

鮮採檸檬

鮮採檸檬皮的清新與檸檬汁的多汁淋漓在這支香氛裡滿滿呈現。除了新鮮的檸檬皮，還有壓擠檸檬的酸味都表達出來了，既清爽亦精彩！

杏子小蒼蘭

豐富的水果和粉嫩花卉的完美結合。融合了優雅的杏子小蒼蘭，舒緩了水果過度甜美的氣息，優雅又不失甜美。

白茶與薑

佛手柑的前調，搭配檸檬皮和綠色萱草。生薑、肉荳蔻和麝香溫暖的基調襯托出秀雅與清爽的白色小花，帶著溫暖與撫慰、療癒的氣息，是一款獨特的香味。

柑橘空氣

葡萄柚、檸檬、酸橙、新鮮黃瓜……大量的柑橘組合營造出一股充滿能量的柑橘空氣，彷彿在眼前撥開新鮮的橙皮，尾韻又混合著茉莉花、黑莓和香檳淡淡的香氣，活力十足又甜美。

優雅花香

洋甘菊薰衣草

軟軟的、甜甜的、輕輕的、柔柔的⋯⋯有洋甘菊的粉嫩、有薰衣草的優雅,就像春天草園裡的白色小花,輕柔舒爽無負擔。

夏夜晚風晚香玉

優雅的金銀花與茉莉,帶來溫暖的夏夜晚風。幽幽靜靜的河邊,享受寧靜的夏夜。這是一款令人感覺放鬆與溫暖的氣息。

白玫瑰

少了傳統玫瑰香水的沉重氣息,清新亮麗的白玫瑰顯得細緻許多。以清脆的檸檬、藍雲杉、薄荷的氣味襯托出晨起花瓣上的露水,加強了白玫瑰充滿靈動的氣質。

溫暖氛圍

感性木質

燕麥與牛奶蜂蜜

溫潤的牛奶、甜美的蜂蜜、潤澤的燕麥⋯⋯組合成老奶奶櫥櫃裡端出的營養美味。擁有著手工餅乾般的樸實味道,很適合用來製作溫和又滋潤的身體按摩大豆蠟。

檀香與香草

細緻的檀香搭配著甜美的香草,還帶點辛辣的氣息,是一款中性的香氣。很適合使用在手工皂或寒冷節慶的蠟燭香氛。

煙燻繚繞

沉穩的木質香調帶著樸質的煙燻味,彷彿成熟又沉穩的男人,在書桌前思慮周全地關注每一個細節,穩重且踏實。

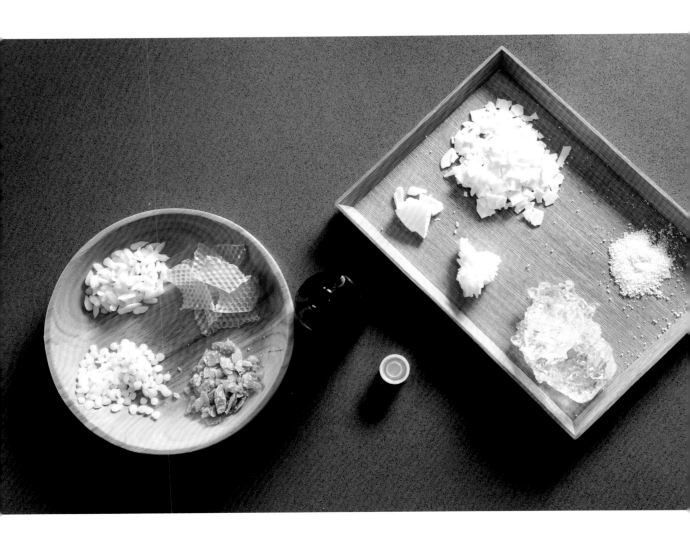

油脂&蠟

本書可以使用在空間香氛與身體按摩的蠟燭主要構成材料很簡單，就是——大豆蠟、乳油木果脂、蜜蠟、植物油及香氛與精油。材料容易取得，製作上也不會很複雜。由於希望能夠同時使用在空間與身體保養，所以幾乎是保留了所有天然油脂、蠟的溫潤色彩，不添加多餘的色素，既環保、無毒且安心，使用起來也很簡單。

應用在空間上時，於空間中持續點燃15至20分鐘，即可吹熄。除了空間裡縈繞著迷人的香氛氣息之外，房間裡面的織品，例如：床單、棉被、枕巾，甚至更衣間裡面的浴巾都會沾附著相同的味道。

由於上述的油脂與蜜蠟，都約在50℃至60℃左右就可以溶解。除了作為空間香氛之外，也可以運用在身體按摩使用。吹熄蠟火之後用手指沾附蠟油，就可以用來按摩肌膚，如：手指頭、腳後跟或其他身體部位較乾燥的肌膚上。由於添加香氛比例比較高，出門前，也可以隨手沾附香味，當作香膏來使用喔！

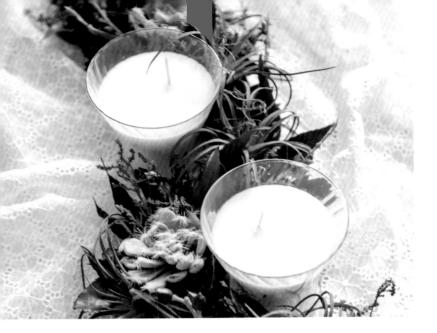

蠟類

應用於身體

大豆蠟

由天然大豆中提煉而成，是一種天然可再生資源，是可取代蜂蠟原料的環保發明。在本書中用來取代一般蠟燭使用的石蠟，對人體來說也比較不會有健康疑慮。大豆蠟在一般材料行分為硬與軟兩款，熔點低，約在50℃至60℃左右可以完全溶解。本書選擇使用硬的大豆蠟搭配乳油木果脂，主要因素在顏色的掌控比較好拿捏，又與乳油木果脂搭配，可以直接當作滋潤肌膚的按摩保養品使用，並且能夠使燭光柔和。

天然白蜜蠟

從天然蜂蠟中萃取，經過精製、脫味、脫色而成。是一種皮膚柔潤劑、天然乳化劑，能滋養及柔軟皮膚。也是天然的防腐劑，能增加產品的持久、抗氧化性。用來製作使用在肌膚上的蠟燭與香膏，是一個很好的選擇。

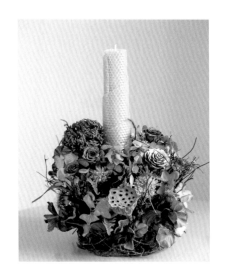

合成白蜜蠟

因為環境變遷削弱蜜蜂存活空間,蜂蜜減產了,相對其他相關產品也變得更加難以取得。在天然白蜜蠟水漲船高下,市面出現了與天然白蜜蠟相近的合成白蜜蠟。與天然白蜜蠟不同處在於顏色更白,延展度比較差。天然白蜜蠟是帶點透明的白色,用手指頭的溫度按壓即能使其變形。但合成的白蜜蠟是用來製作空間香氛蠟燭不錯的選擇,可以適度調配來使用。

未精製密蠟

從天然蜂蠟中萃取,未脫味、脫色,具有比較多原始蜂蠟味道的一款素材。素材樣式有:塊狀、顆粒狀、絲狀,也有經過加工製成的蜂巢片狀,可以直接用來捲成蠟燭。

硬脂酸

一種飽和脂肪酸。它是一種難溶於水的蠟狀固體,但是可溶於乙醇和丙酮等溶劑中。白色顆粒狀、沒有味道,用來製作香磚,是一款便宜的素材。

精蠟

具有很好的透光性,質地精緻、熔點比大豆蠟高。搭配延展度高的精蠟,製作出來的空間香氛蠟燭質感很好,也易與花藝等素材作結合。

脂類

乳油木果脂

乳油木果脂（Shea Butter）原產於非洲（非洲核果油），常態下呈固體奶油質感，是由非洲乳油木樹果實中的果仁萃取提煉而成。這種油脂是一種特殊的植物性固態油，分子細小且清爽不油膩；用來製作手工皂，手工皂不容易溶解；用來製作保養品則有很好的延展性、滋潤度。直接用來擦拭在肌膚上，除了容易吸收之外，更可以在肌膚形成保護膜、修復滋潤肌膚。本書用於製作蠟燭，希望蠟燭產生的燭光能有柔和的光澤、使用在肌膚上也能有很好的滋潤效果。

植物油

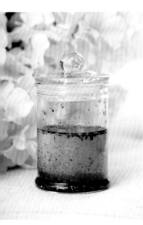

荷荷芭油

這是一種相當親膚的液態蠟，既不妨礙肌膚呼吸，更兼具保濕性與抑制過度的皮脂分泌的優點。穩定性高、不容易變質，若保存方式得宜，是可以長久保存的一款植物油。用來製作油膏、按摩油都是很好的選擇。

橄欖油

含有高比例油酸和豐富的維他命、礦物質、蛋白質……更特別的是含有天然角鯊烯。可以保濕並修護皮膚，很適合用來製作乾性、敏感性肌膚使用的手工皂、乳液等多樣式的保養品，特別適合受損乾燥老化的肌膚。市面上將其分為Extra Virgin、Virgin、Pure、Extra Light、Pomace等幾個等級，Extra Virgin含有的營養成分最高，本書示範的按摩油選用Virgin以上的等級，若是製作手工皂則使用Pure等級即可。

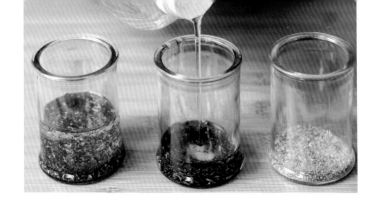

甜杏仁油

由杏樹果實壓榨而來,富含礦物質、醣物和維生素及蛋白質,是一種質地輕柔且具有高滲透性的天然保濕劑,對面皰、富貴手與敏感性肌膚具有保護作用,溫和又具有良好的親膚性,各種膚質都適用。能改善皮膚乾燥發癢現象,緩和酸痛、抗炎,質地輕柔滑潤。甜杏仁油非常清爽,滋潤皮膚與軟化膚質功效良好,適合做全身按摩。且含有豐富營養素,可與任何植物油相互調和,是很好的混合油。很適合乾性、皺紋、粉刺、面皰及容易過敏發癢的敏感性肌膚,質地溫和連嬰兒肌膚都可使用。

冷壓椰子油

常應用在飲食生活中,有許多文獻與說明皆給予正向好評。若應用在肌膚上,具有抗炎、抗菌、抗氧化和保濕的功效,嬰兒及孕婦皆可使用。適合製作按摩油、護唇膏、乳霜等滋潤度高的保養品。本書提取其抗氧化功能,添加到大豆按摩蠟燭中,除了天然、無毒,適度提供肌膚很好的按摩養分之外,還有抗氧化功能,可使較長時間置放的芳香蠟燭不會有變質的疑慮。

維他命E油

這是一種脂溶性維生素,是最主要的抗氧化劑之一。可溶於脂肪和乙醇等有機溶劑中,不溶於水;對熱、酸穩定,對鹼不穩定;對氧敏感,對熱不敏感。使用於肌膚上有除皺、抗氧化、抗老化作用,添加於保養品中可延長保存期限及防止變質。

花

花朵，讓生命感到更美好。
生活就是一個看不見的碩大容器，
讓我們將這美麗生命的綻放
與豐富的色彩，
盛裝在周圍的每一刻。

　　多媒材的花藝設計，儼然是當今的設計主流氛圍，從流行的不凋花到乾燥花，都是令人愛不釋手的素材。

　　為了精確地傳達「花與香氛」的主題，本書採用各式鮮花、乾燥花、不凋花、枯枝、仿真花、乳膠花與泡棉花等各式花材，並將其融入作品之中。其中，幾款較為特殊的花材，如：泡棉花與乳膠花，是大家會感到陌生的素材。泡棉花的材質可吸附香味，花材的顏色傾向大地色系，花材量體也較有存在感，適合設計大型創作。乳膠花則是另一種比泡棉花質地更為細膩的花材，色澤往往能非常接近鮮花般的呈現，幾乎是幾可亂真的一種花材。

　　不同性質的花材，建議結合不同的設計，如：裝飾擺盤類的作品，就選用鮮花來表現，讓嬌豔欲滴的鮮花色澤，完全襯托出主角的美麗。若以作品保存的時間性來說，搭配香氛蛋糕、卡片禮盒或香氛蠟燭的作品，便建議選用可存放三個月以上的花材，因此乾燥花、不凋花或仿真花就是選材的重點。只要掌握作品的設計原則，就能準確知曉該如何使用這些繽紛的花朵。

採購指南

鮮花：各地區花市與花店……

乾燥花：台北花市・台中建南行・台南高雄建南行……

不凋花：台中建南行・高雄建南行・日本東京堂……

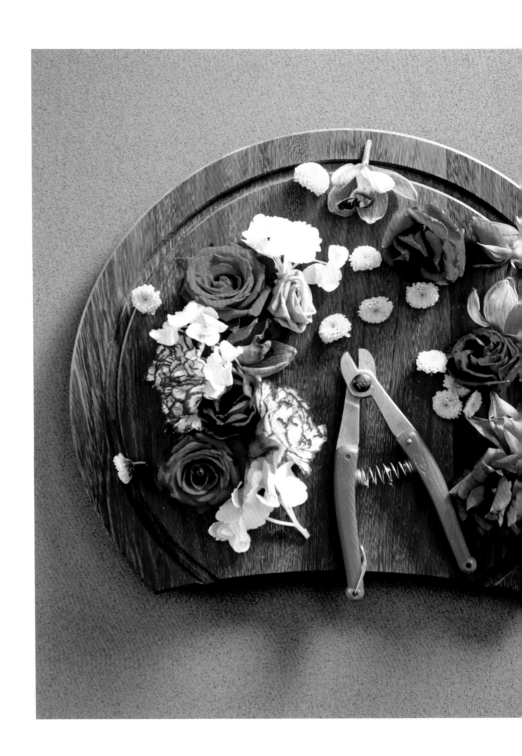

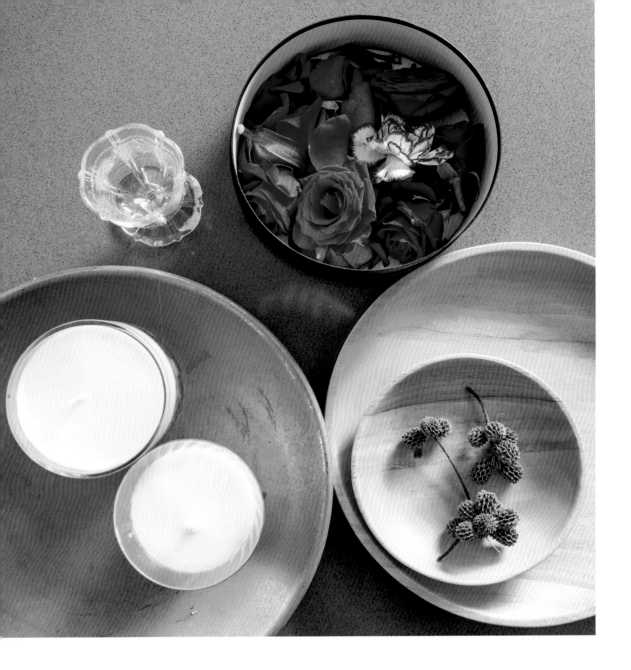

採購指南

玻璃＆瓷器：IKEA・宜得利家居・台南高雄建南行……

日本進口花器：台中建南行・日本東京堂……

餐盤＆托盤：品東西・大創百貨……

器

花之於容器，猶如人之於服裝；選擇適合的容器，就能讓作品百分之百的綻放光芒。根據作品的設計，選用各式不同質感的器皿——木托盤能表現溫潤的氣氛，玻璃容器則呈現蠟燭的純淨自然，如書中幾款蠟燭花杯設計，都是採用透明的容器。此外，精緻的白瓷高腳托盤則是散發出高雅的品味感，能襯托出作品的不凡。

在花與皂的單元裡，大型蛋糕設計都是選用高腳托盤，再根據蛋糕主題選用不同風格材質的容器。具有田園風格的千層蛋糕搭配日本進口復古托盤，而華麗浪漫的庭園玫瑰蛋糕則適合與鍍銀白瓷高腳托盤作結合。小盆花與花禮亦是如此，下午茶主題的可愛盆花就採用白瓷點心布丁杯，精緻的不凋花禮盒則搭配日本鐵盒讓作品更顯故事性……

容器和花一樣，每種材質都代表著不同的意涵，都具有代表自己的味道，先了解各式容器所展現的風格，便能與花朵共演最完美的設計。

花藝工具

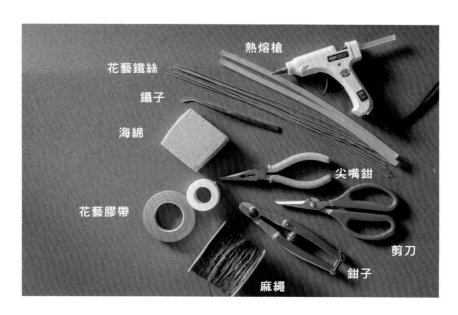

熱熔槍
花藝鐵絲
鑷子
海綿
尖嘴鉗
花藝膠帶
剪刀
鉗子
麻繩

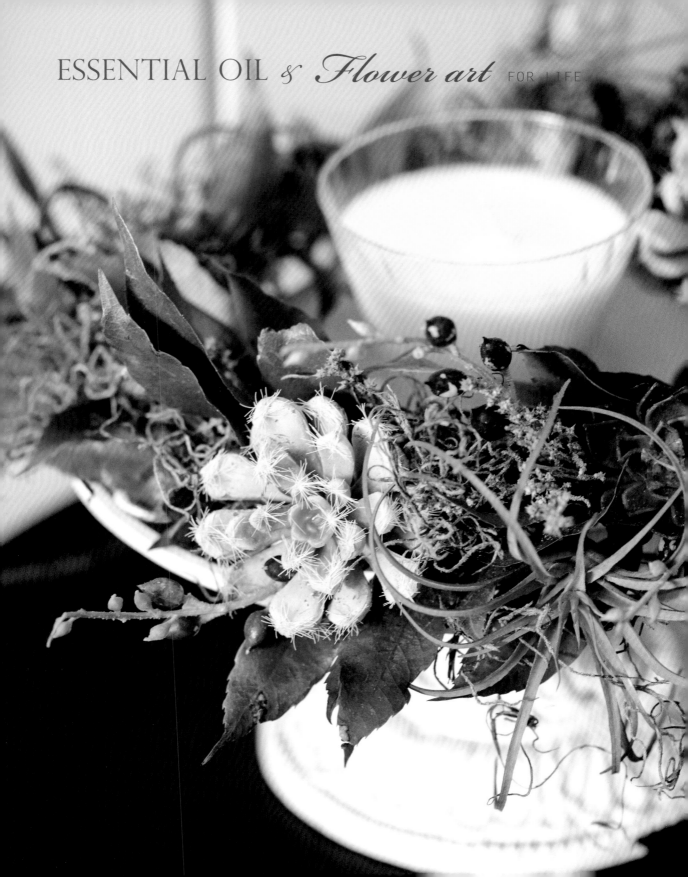

ESSENTIAL OIL & *Flower art* FOR LIFE

居家香氛

Lesson

3

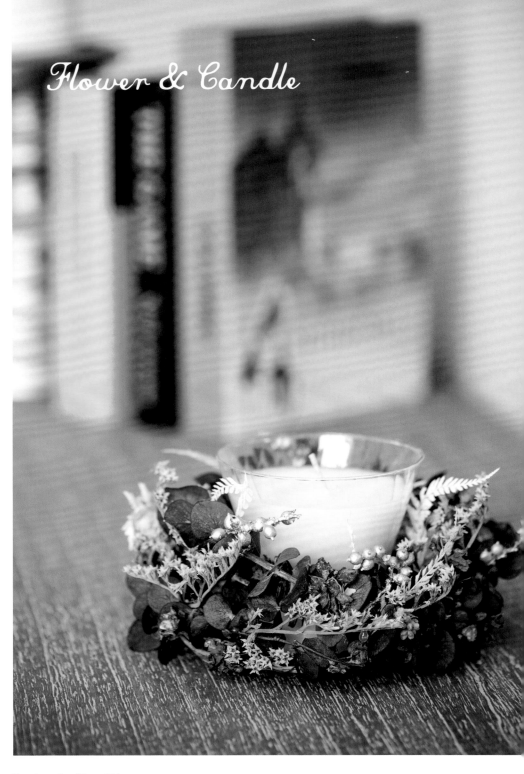

Flower & Candle

圓葉桉間透露出的微黃燭光

紫花黃心燭杯

How to make／Page.114

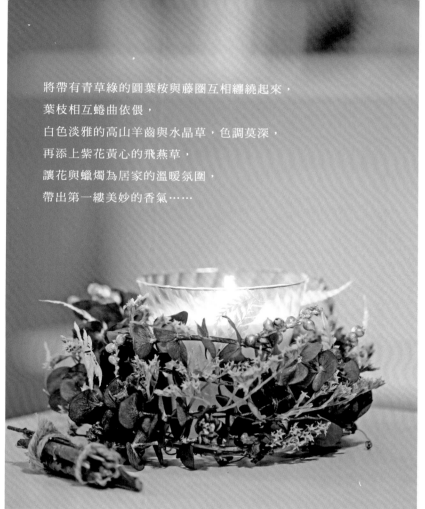

將帶有青草綠的圓葉桉與藤圈互相纏繞起來，

葉枝相互蜷曲依偎，

白色淡雅的高山羊齒與水晶草，色調莫深，

再添上紫花黃心的飛燕草，

讓花與蠟燭為居家的溫暖氛圍，

帶出第一縷美妙的香氣……

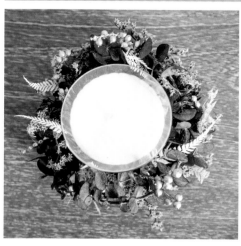

花藝資材	不凋花／圓葉尤加利葉
	乾燥花／高山羊齒・佛珠・飛燕草・水晶草
	其他／藤圈
	花藝配色／白色・銀色・草綠色・淺紫色・紫色

香氛配方	材料／大豆蠟（硬）・乳油木果脂・蜜蠟・冷壓椰子油
	香調／鮮採檸檬

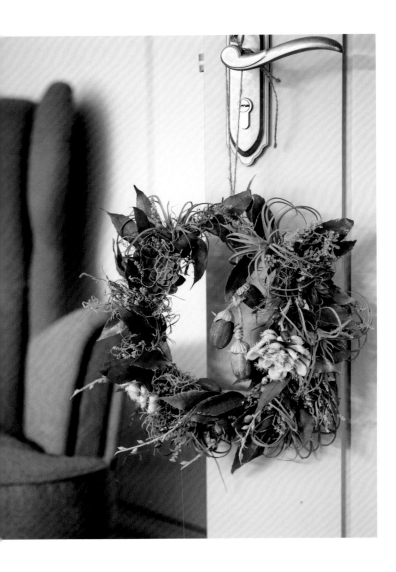

手
繞
的
綠
意
盎
然

大
豆
蠟
燭
杯

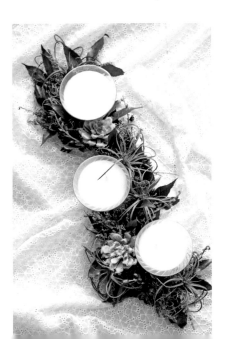

簡單的綠色素材和白色的大豆蠟燭，引出自然與綠意，
長串式花帶設計，讓空間角落的裝飾更變化多端。
手繞花帶的作法以長條形為基礎，
兩端預留小圈以緞帶或麻繩串起成為吊環；
若將蠟燭杯至於串起的吊環中，即為桌上的最佳佈置；
或將花帶彎曲成S形，
將蠟燭杯隨著線條擺放，又是另一道小風景。

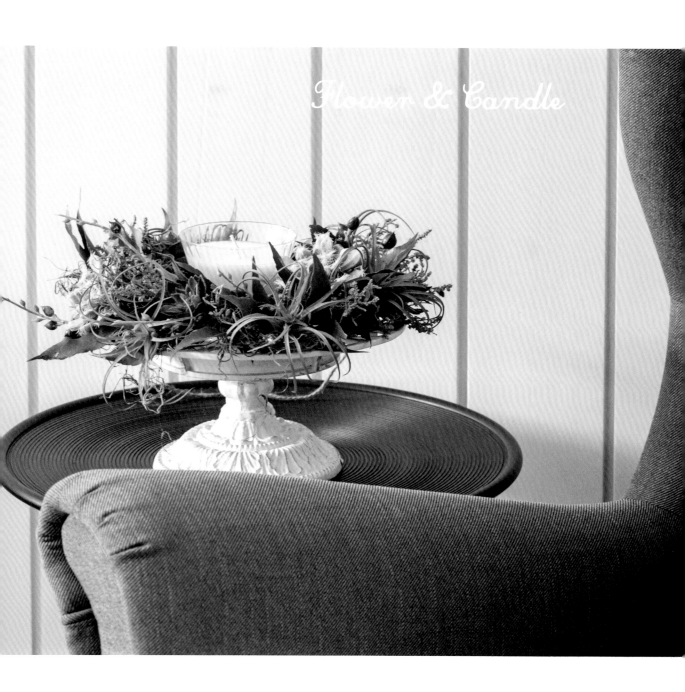

Flower & Candle

 花藝資材

不凋花／尖葉尤加利・泡盛
仿真花／日本ASCA多肉・空氣鳳梨
花藝配色／青草綠・綠色・深綠色
咖啡色・黃色

 香氛配方

材料／大豆蠟（硬）・乳油木果脂・蜜蠟・冷壓椰子油
香調／鮮採檸檬

香氛材料分量參見Page.148

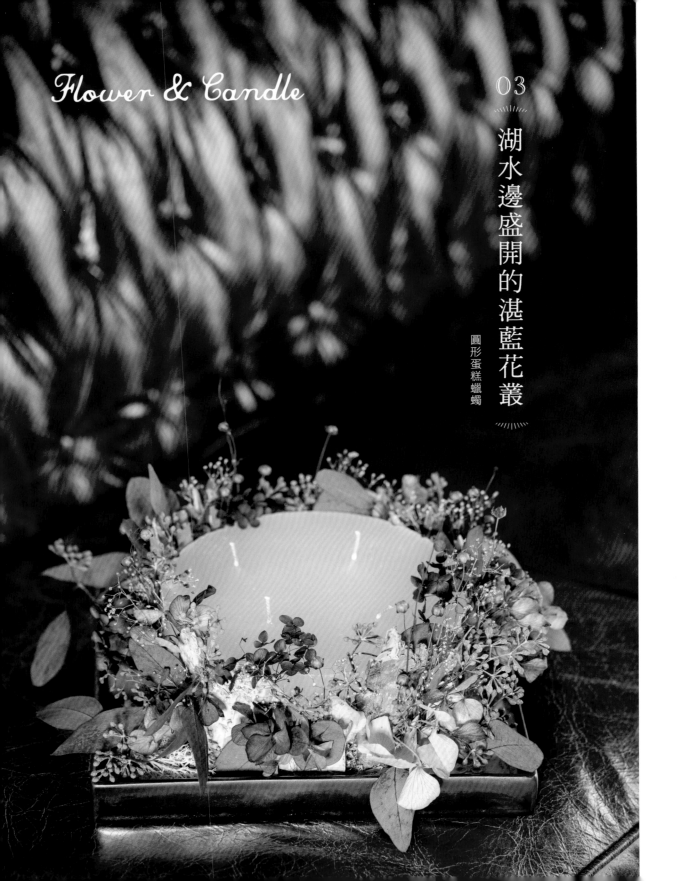

Flower & Candle

03

湖水邊盛開的湛藍花叢

圓形蛋糕蠟燭

略帶晶瑩感的圓形蠟燭，彷若一池清澈的湖水。

岸邊的樹叢下綻放著一叢叢湛藍的花朵，

花朵、樹枝簇擁著一池明亮清透的純淨，芬芳就縈繞在這山水之間。

使用黏貼式的技法，將樹皮與花材固定在蠟燭周圍，

藉由花瓣或花枝的立體線條，表現山林間錯落茂密的花叢，

是一款適合居家妝點的蠟燭裝飾。

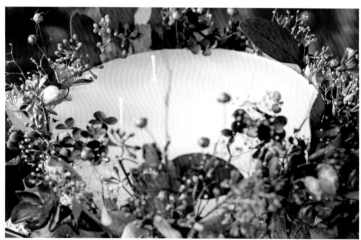
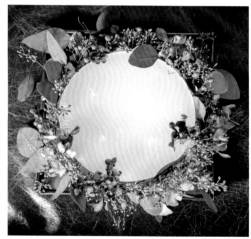

花藝
資材
不凋花／雙色繡球花‧尖葉尤加利‧滿天星
乾燥花／臨花
花藝配色／黃綠色‧深棕綠‧寶藍色‧金色‧棕色

香氛
配方
材料／日本精蠟
香調／洋甘菊薰衣草

香氛材料分量參見Page.148

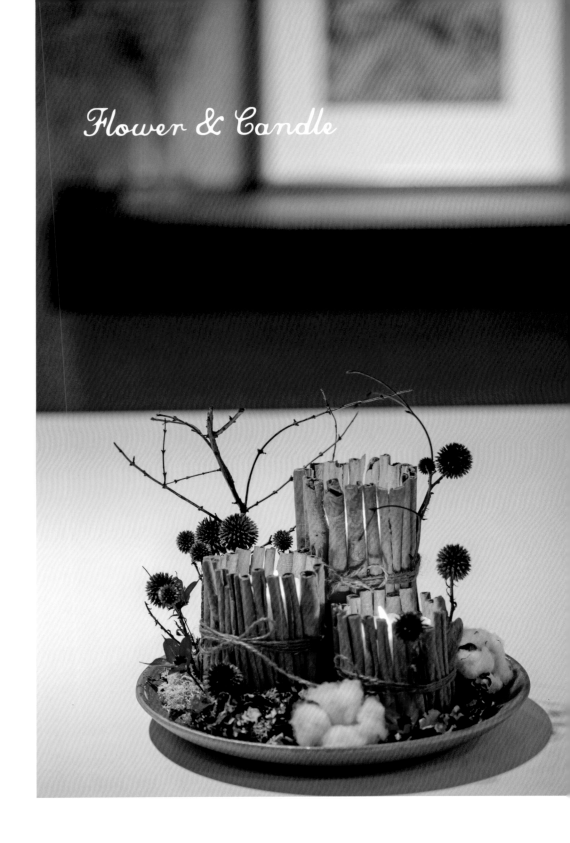

Flower & Candle

圍繞在肉桂裡的溫暖燭光

肉桂燭座

利用肉桂棒環繞蠟燭並以麻繩紮好，

擺些黑色枯樹枝與白色棉花、鋪上乾燥地衣，

重現那幕冬日在森林木屋的記憶。

從棕色肉桂裡透露出的黃色燭光，

彷彿當日迷失在森林裡，小木屋裡的溫暖……

選擇一款可容納三支蠟燭左右的平底大盤，

也可依照季節的變化與心境的不同更換花材。

建議選擇色系簡單的盤子，以凸顯蠟燭與花的美麗。

How to make／Page.118

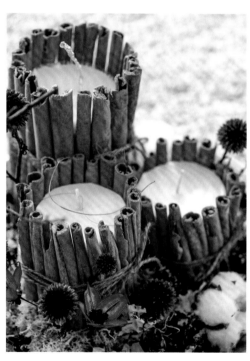 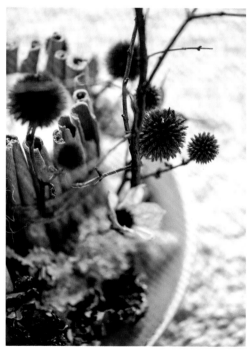

| 花藝資材 | 乾燥花／地衣・山防風・棉花・小百合・樹枝
其他／肉桂・MOSS
花藝配色／白色・黑色・棕色・紅色・橘色 |

| 香氛配方 | 材料／大豆蠟（硬）・乳油木果脂・蜜蠟・冷壓椰子油
香調／檀香與香草 |

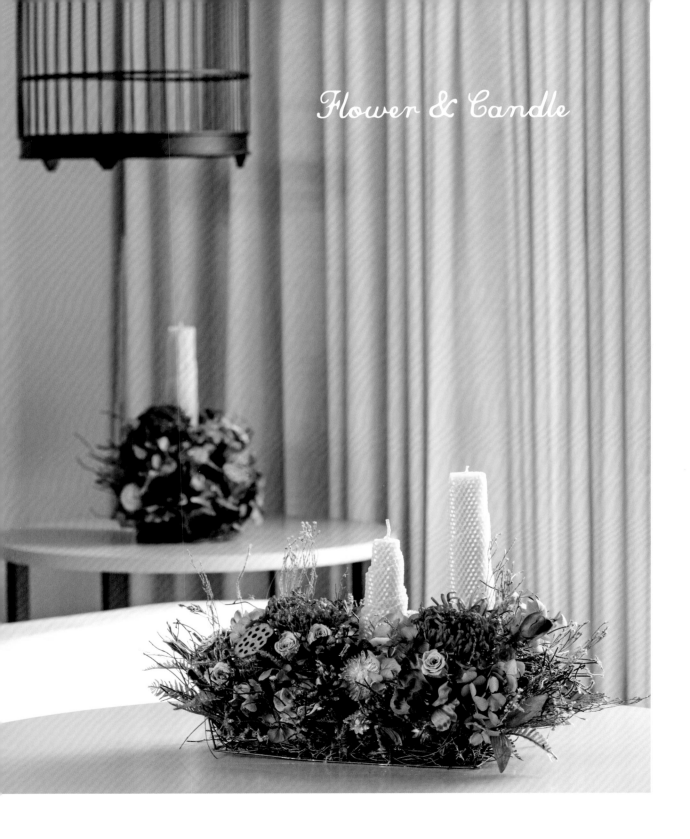

Flower & Candle

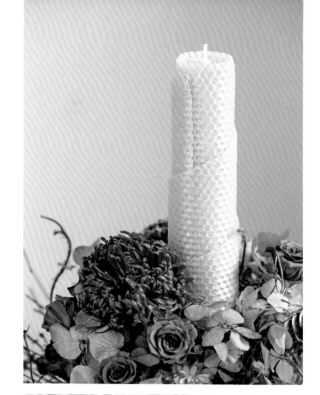

05

以蜂蠟為主角的花藝設計

花朵燭台

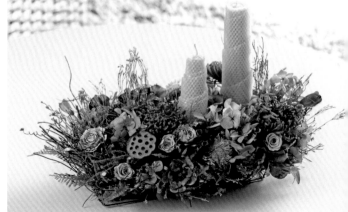

點燃香氛蠟燭的同時，

也一同欣賞花兒的姿態吧！

為呈現黃色蜂蠟的主題，

挑選紫色的大朵不凋線菊為主花，

再以綠色不凋繡球花襯托。

整體風格是趨向寧靜沉穩的設計，

因此特別挑選灰色與藍灰色的花材加以點綴。

不凋花／繡球花・玫瑰・線菊

乾燥花／麥桿菊・蓮蓬・木玫瑰・艾利佳・松花

花藝配色／青草綠・粉色・紫色・煙燻紫・深藍色

材料／黃蜜蠟片

香調／白茶與薑

香氛材料分量參見Page.149

06 剔透的醇美氣味 雙層果凍蠟燭

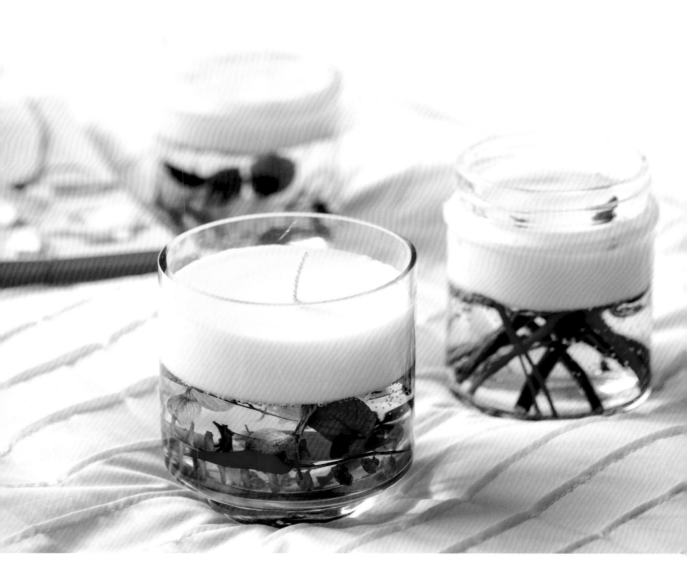

花朵剔透的姿態、
葉脈秩序的排列……
塵封在果凍蠟燭中，
鮮美永恆地被保留。
搭配溫潤的大豆蠟，
暗自留下襲人的馨香。

How to make／Page.122

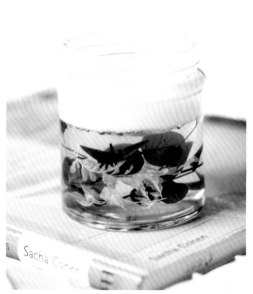

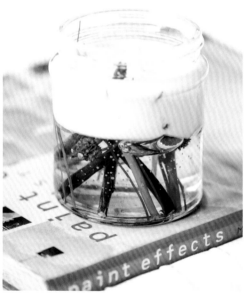

花藝
資材　建議選擇厚葉的花瓣（如尤加利葉），
　　　並挑選喜歡的花朵配色即可。

香氛
配方　材料／果凍蠟・大豆蠟（硬）・乳油木果脂・蜜蠟
　　　　　　冷壓椰子油
　　　香調／柑橘空氣・洋甘菊薰衣草

07

啜飲一杯繽紛的花香

派對蠟燭花杯

選擇一只優雅雕花的高腳杯或香檳杯，
注入經過調香的大豆蠟燭，再裝飾上花材。
簡單又具創意的蠟燭花杯適合派對活動佈置。
花材的使用很簡單，不論是鮮花、不凋花或乾燥花皆能利用，
只要將葉材繞成圈後添上些許花朵，或將花材直接黏貼在杯緣口，
輕輕鬆鬆就能設計出別具風味的蠟燭花杯。

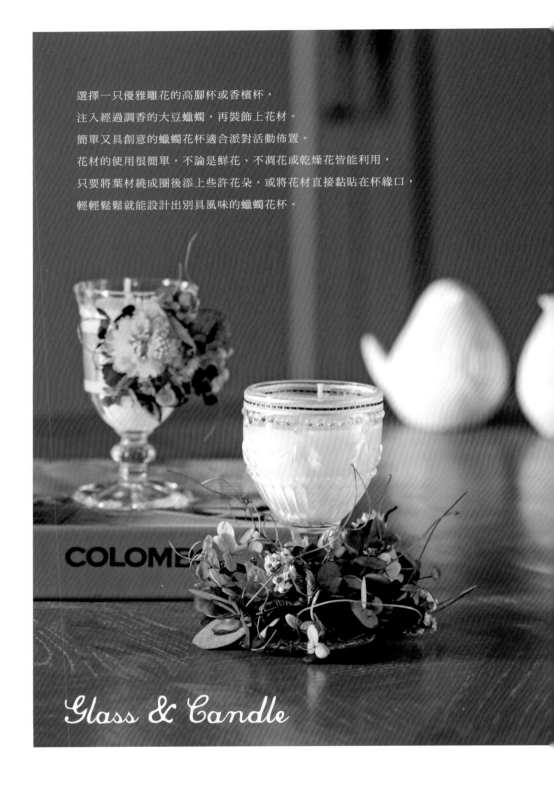

COLOMB

Glass & Candle

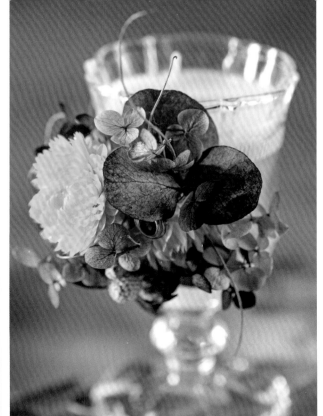

How to make／Page.124

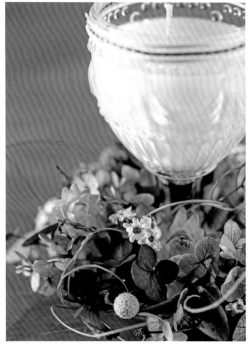

花藝
資材　不凋花／繡球花・尤加利葉
乾燥花／麥桿菊・魔鬼藤・銀果・法國白梅
花藝配色／黃色・黃綠色・寶藍色・白色・銀色

香氛
配方　材料／大豆蠟（硬）・乳油木果脂・蜜蠟・冷壓椰子油
香調／白玫瑰

Glass & Candle

來自森林的記憶與香味

森林花杯

十月朝陽灑落的森林是記憶裡另一種芬芳的味道，

樹梢間的綠摻雜著隨秋意的落花，

漸襲而來的淺黃與灰藕色，描繪出森林的不同樣貌。

將美好的景象與芬芳的味道化為紀念裝載在玻璃杯中，

圍繞這森林氣味的蠟燭，再一次重現那美好十月的森林。

花藝資材	不凋花／檜杉・玫瑰・滿天星・繡球花
	乾燥花／棉花
	其他／MOSS・肉桂棒・罌粟果實
	花藝配色／黃綠色・綠色・藍綠色・棕色・黃色・藕粉色・白色

香氛配方	材料／大豆蠟（硬）・乳油木果脂・蜜蠟・冷壓椰子油
	香調／雨後森林

香氛材料分量參見Page.148

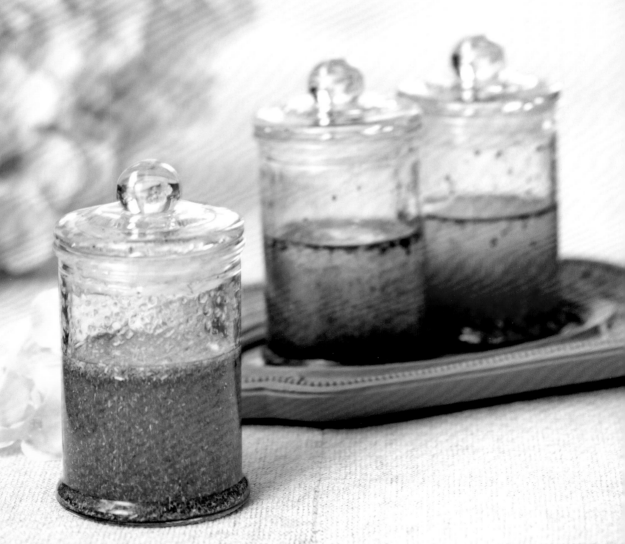

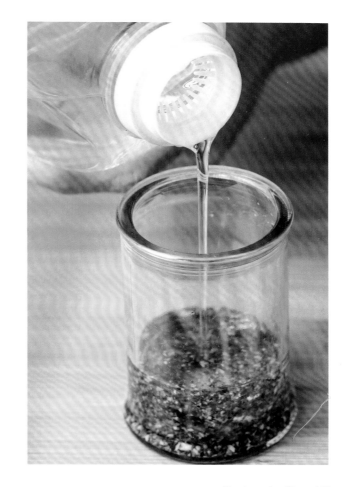

嬌嫩的玫瑰、優雅的薰衣草，

迷人的氣味

用溫和的植物油簡單來萃取。

透過浸泡的方式，

輕鬆地卸下彩妝，卸除壓力，

回復自己最自在的美麗。

How to make／Page.128

香氛
配方

09 玫瑰卸妝油
材料／冷壓橄欖油・透明卸妝油乳化劑
香調／玫瑰花茶包

10 薰衣草舒壓按摩油
材料／甜杏仁油・橄欖酯
香調／薰衣草花茶包

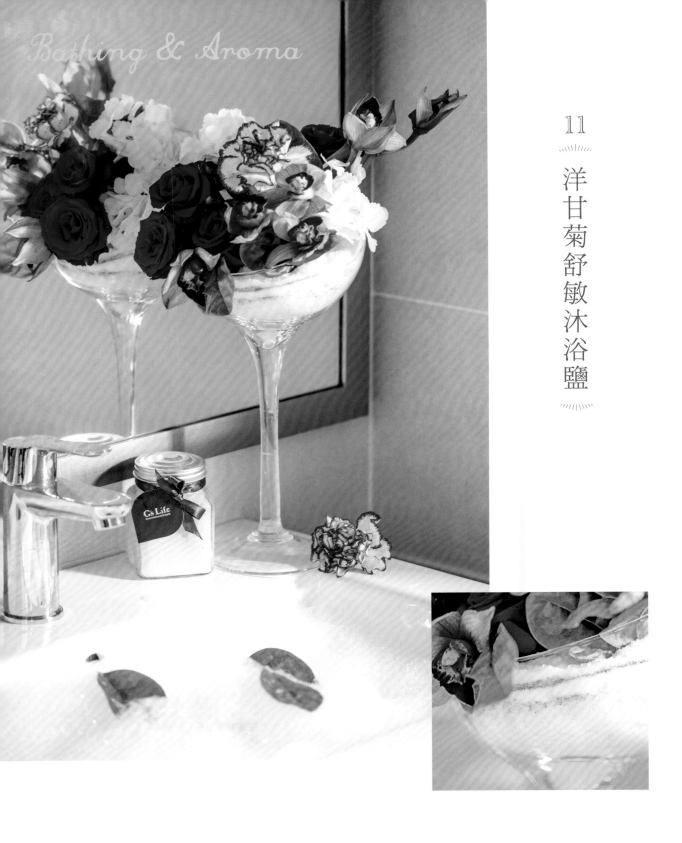

11

洋甘菊舒敏沐浴鹽

12 ┊ 茶樹活力沐浴膠

淡淡蘋果與花香的洋甘菊，

嬌嫩的黃混合沐浴鹽。

充滿草本氣息的茶樹純露，

像是充滿芬多精的森林般元氣十足。

透過沐浴獲得舒緩，透過清潔充滿活力。

香氛生活，隨手可得。

How to make／Page.129

香氛 配方	11 洋甘菊舒敏沐浴鹽 材料／甜杏仁油・橄欖酯・小蘇打・檸檬酸・鹽 香調／洋甘菊茶包	12 茶樹活力沐浴膠 材料／鹽・熱滾水・有機橄欖油起泡劑 香調／茶樹純露

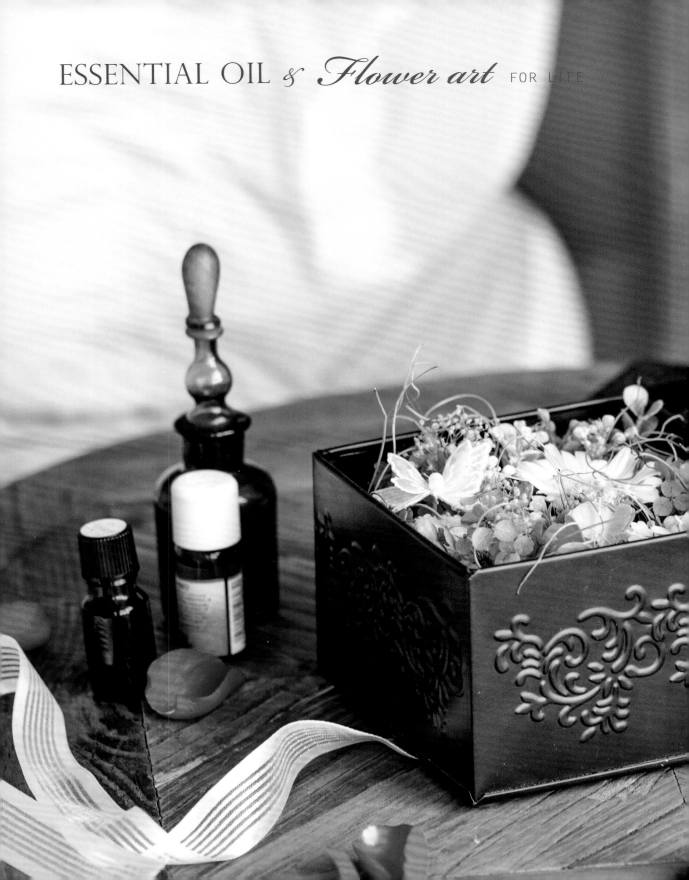

ESSENTIAL OIL & *Flower art* FOR LIFE

生活香氛

4

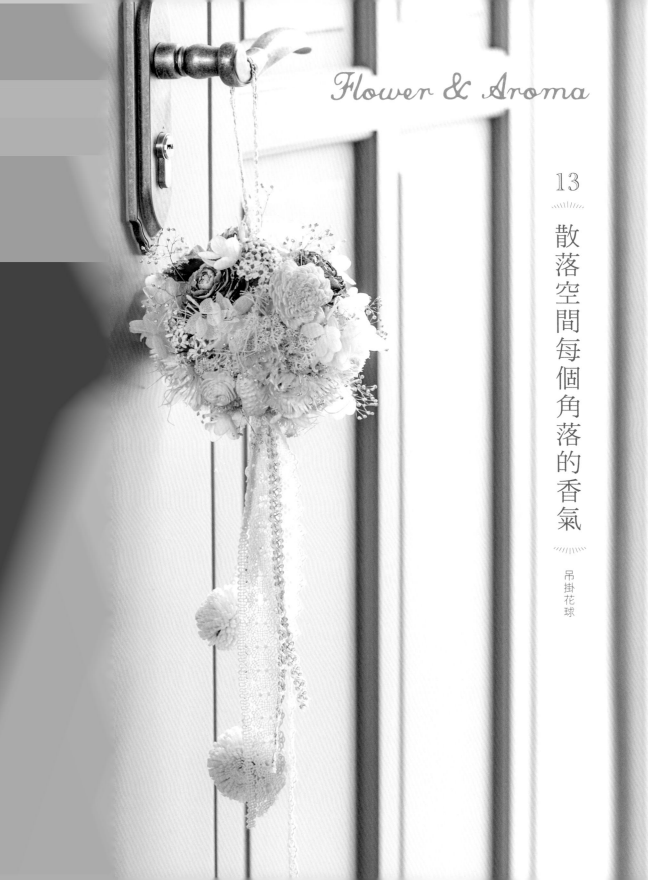

Flower & Aroma

13
散落空間每個角落的香氣

吊掛花球

將香氛設計成居家裝飾的吊掛花球。

香味的組合方式是以香包的形式置入花球中。

小花球的變化多端，可依季節與節日替換花材，

作為櫥窗裝飾或家居擴香、櫥櫃香氛都很適宜。

設計上，建議以花材的配色為重點表現，

使用乾燥花、仿真花或不凋花皆可，花球底端可添加一些蕾絲或水晶串裝飾。

How to make／Page.130

| 花藝
資材 | 不凋花／繡球花・滿天星
乾燥花／太陽玫瑰・木玫瑰・法國白梅・索拉花球
其他／藤球・蕾絲・水晶吊飾・MOSS
花藝配色／白色・銀色・淺紫色・黃色 |

| 香氛
配方 | 材料／紗布巾・棉花・香水級酒精・主題香氛
香調／初春的微風草原 |

14

堆砌秋色的印象

心形藤枝掛飾

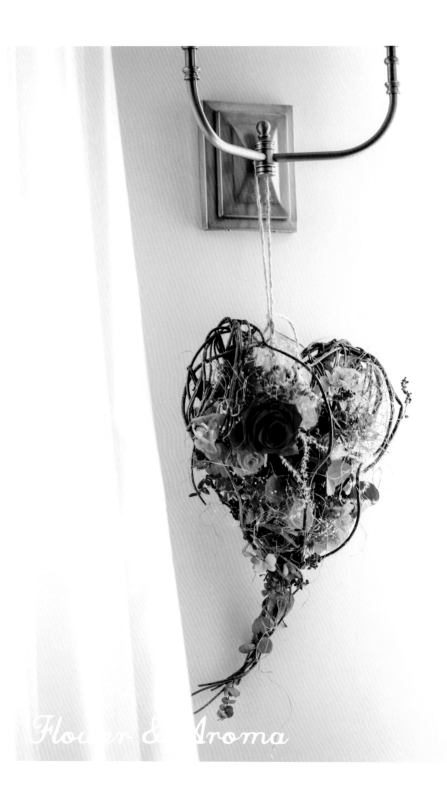

微醺紅的玫瑰是來自秋天的色彩，
瓣瓣金黃的尤加利葉描繪出片片落葉的形狀……
柔軟的仿真藤枝適合作成各種形狀的雕塑，
將藤枝繞成愛心形，中間預留可容納花材的空間，
以鐵絲將花材固定在藤枝上，
再將咖啡色紙絲填滿空隙，
搭配上乾燥花材，更能呈現屬於秋天的意象。
以香氛滴瓶將香味滴在易於吸附香味的太陽玫瑰花上，
等同於室內擴香的原理，
即可讓愛心藤枝掛飾充滿宜人的香氣。

花藝
資材

不凋花／繡球花・玫瑰・滿天星・圓葉尤加利
乾燥花／麥桿菊・太陽玫瑰・高粱・芒草・太陽籽
仿真花／藤枝・繡球花
其他／紙絲
花藝配色／橘黃色・棕色・咖啡紅・橘色・深咖啡

香氛
配方

材料／香水級酒精・主題香氛
香調／柑橘空氣

香氛材料分量參見Page.150

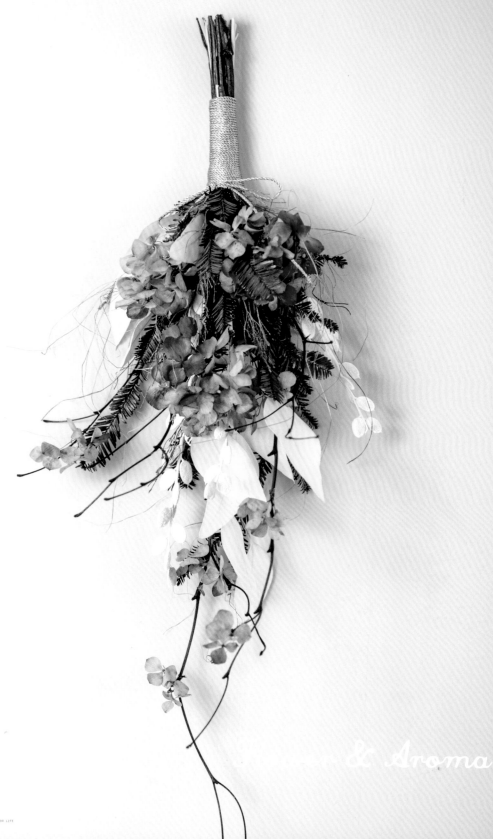

15

成熟優雅的紫色花香

吊掛花束

& Aroma

走在寒風凜冽的冬日中，陽光灑落樹枝間隙留下蕭條的影子，

這個屬於白色的季節，連味道都凝結在空氣中。

拾起些許乾枯的樹枝，帶回家，紮出一把成熟優雅的紫色情懷。

以香氛滴瓶將香味滴在樹枝或者輕灑於花瓣，皆能助於維持室內多日的芬芳香氣。

 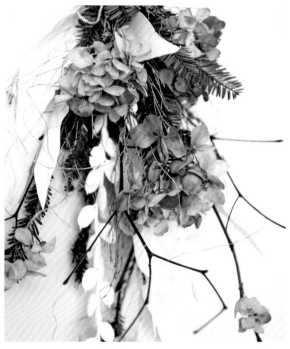

花藝資材

不凋花／繡球花・諾貝松・白色尖葉尤加利
乾燥花／銀幣葉・枯枝・艾利佳
花藝配色／白色・黑色・灰綠色・深綠色・紫紅色・咖啡色

香氛配方

材料／香水級酒精・主題香氛
香調／白茶與薑

香氛材料分量參見Page.150

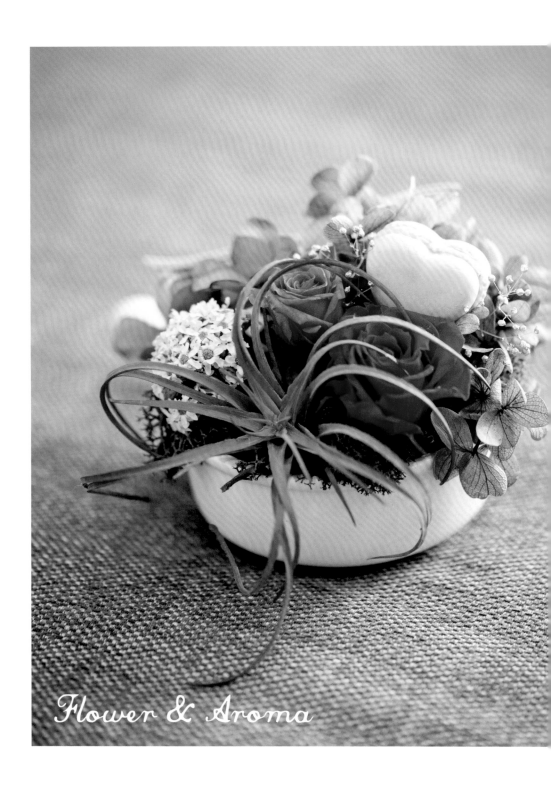

16

午后的甜美芬芳下午茶

花飾點心杯

Flower & Aroma

從下午茶激發的設計靈感，

將常用的點心杯當作花器使用，

可愛的狐尾杯或布丁杯都很不錯。

選用粉嫩色彩的花材，搭配綠色系花草，

像極了一座桌上小型甜美花園。

若喜歡自然花草風格，

也可以選擇黃綠色或咖啡色系的花材。

馬卡龍造型的粉色擴香石是散發香味的來源，

輕滴3至5滴的香氛，

美麗的花園將兼具視覺與味覺的雙重享受。

How to make／Page.132

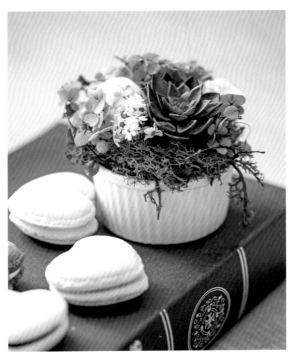

| 花藝資材 | 不凋花／繡球花・玫瑰・鐵線蕨
乾燥花／滿天星・法國白梅
仿真花／空氣鳳梨・日本ASCA多肉・繡球花
其他／MOSS
花藝配色／青草綠・綠色・淺紫色・紅色
桃色・淡粉色 |

| 香氛配方 | 材料／擴香石・香水級酒精・主題香氛
香調／夏夜晚風晚香玉 |

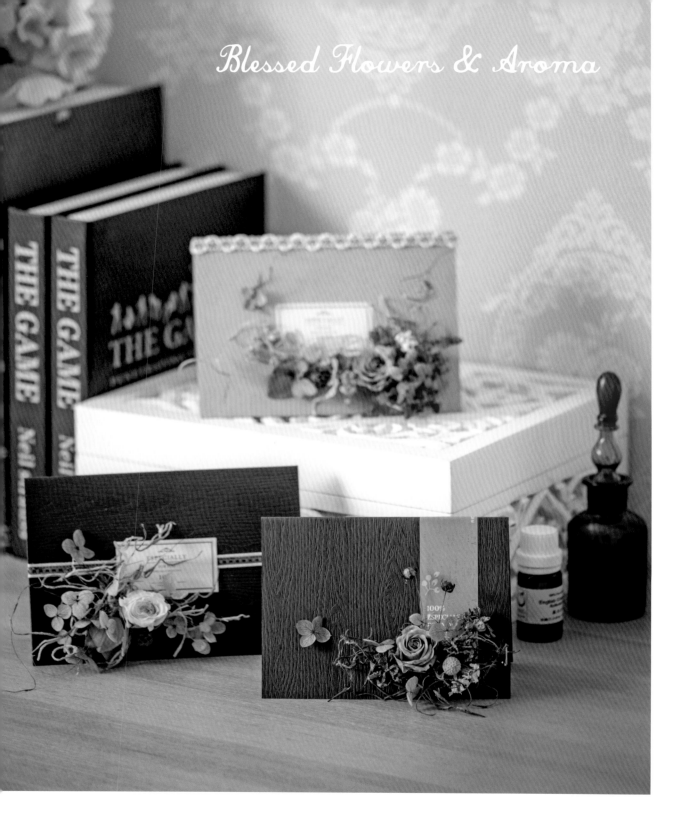

Blessed Flowers & Aroma

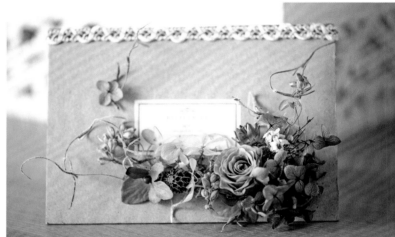

17

散發美麗與香氣的祝福

花草卡片

想在特別的日子，為朋友送上真摯的祝福，
親手黏貼的花草卡片是最適合不過的禮物。
將一朵朵的不凋繡球花小心剪下，黏著在紙上，
記得多呈現一些花草自然的動感線條，
和不凋花材極富魅力的特殊色彩。
搭配不同的卡片贈禮對象，選擇不同的香氛，
祝福情意更濃郁！
選擇一款深具個人風格的調香吧！
以約略2至3滴的香氛，輕滴在玫瑰花心的位置，
便能讓花草卡片維持數日的香味飄散。

花藝
資材

不凋花／繡球花・玫瑰
乾燥花／飛燕草・臨花・銀果・木麻黃果實
其他／MOSS
花藝配色／煙燻紫・灰綠色・灰色・白色・紫色・咖啡色・咖啡紅

香氛
配方

材料／香水級酒精・主題香氛
香調／中性香氛：檸檬馬鞭草
　　　柔性香氛：白茶與薑・白玫瑰
　　　男性香氛：煙燻繚繞

How to make／Page.134

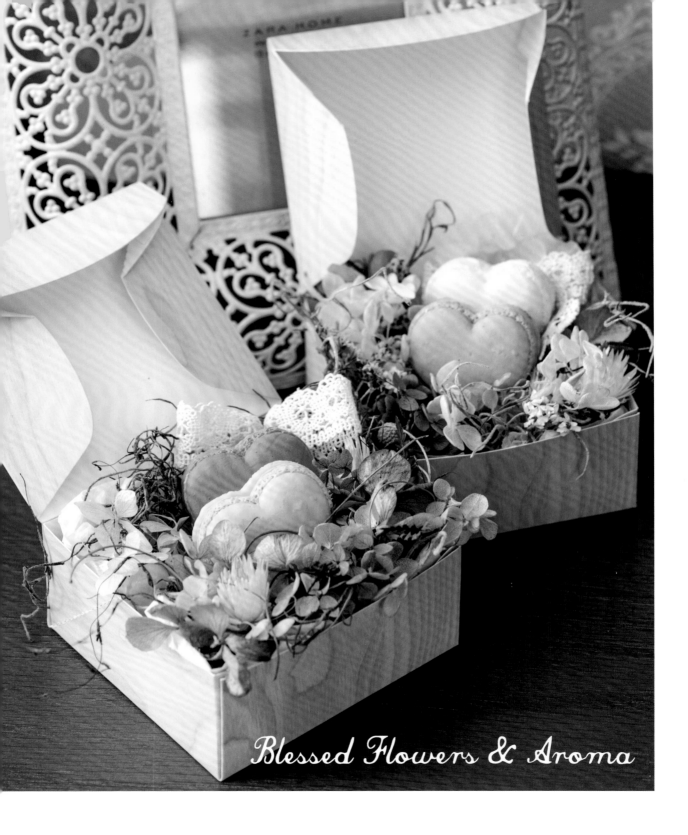

Blessed Flowers & Aroma

18 Natural Flower Box

將印有自然木紋質感的紙盒底部鋪滿白色棉紙，
圍繞著紙盒邊緣以些許花朵裝飾，
讓花材看起來自然蓬鬆，
再搭配與花材相同調性的緞帶或蕾絲帶，
讓整體看起來更像精巧的小禮物般，
散發著淡淡的香氣與滿溢的祝福。
可以選擇香皂搭配，
亦可選擇擴香石組合，是送禮的好選擇。

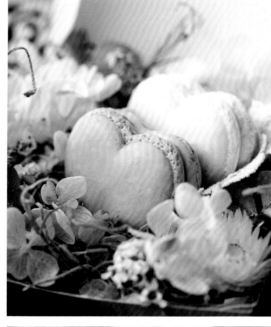

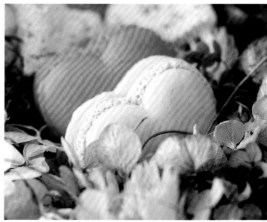

花藝資材

不凋花／繡球花
乾燥花／旱雪蓮・水晶草・法國白梅
其他／MOSS・棉紙・蕾絲
花藝配色／黃綠色・青草綠・綠色・藍綠色・粉色・白色

香氛配方

材料／擴香石・香水級酒精・主題香氛
香調／杏子小蒼蘭

香氛材料分量參見Page.150

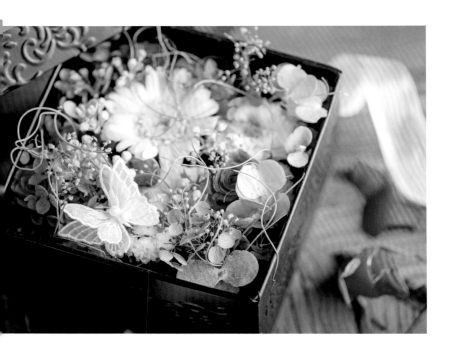

19

珍藏的春天氣息

雕花鐵盒花禮

花藝
資材

不凋花／繡球花・玫瑰・薔薇・滿天星・非洲菊・山藥藤
乾燥花／魔鬼藤・太陽玫瑰
仿真花／尤加利
其他／緞帶・蕾絲
花藝配色／白色・黃色・綠色・粉色・桃色

香氛
配方

材料／擴香石・香水級酒精・主題香氛
香調／初春的微風草原

香氛材料分量參見Page.150

飛舞的蝴蝶、青草的綠地與怡人芬芳的花朵，都是來自春天的記憶，

欲珍藏這份百花盛開的美好，不妨將此景化作盒中風景。

使用來自日本的雕花鐵盒盛裝花朵，

雕花的精緻感讓這份花禮更顯得獨特且珍貴。

可以選擇香氛精油或香皂搭配，抑或是花盒與擴香石的組合，

讓這份美好的花禮，隨著無聲卻又動人的香味，一起留存。

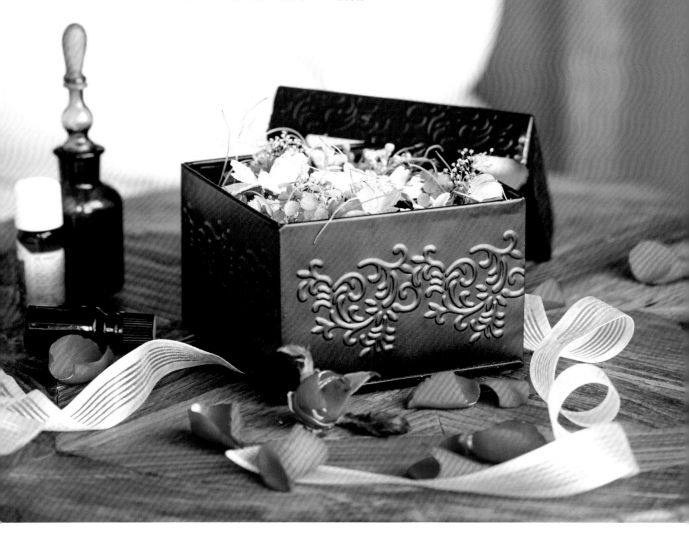

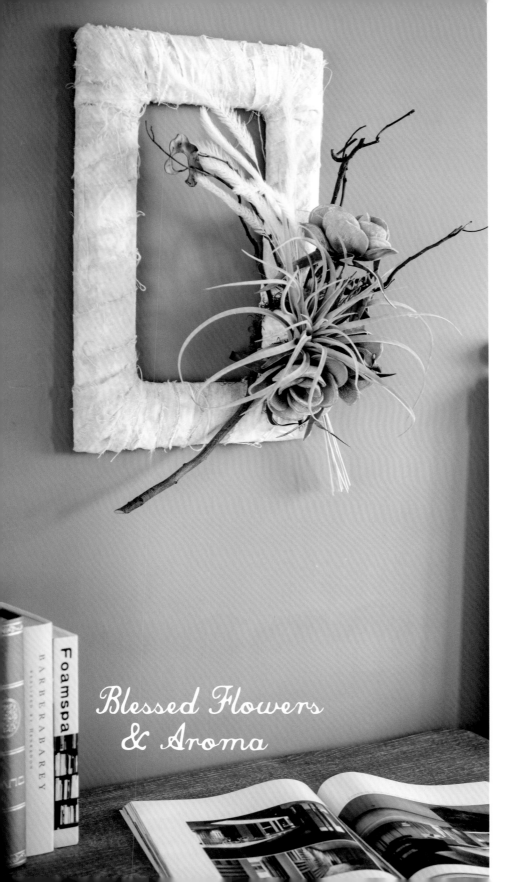

Blessed Flowers
& Aroma

20

日
常
的
自
然
色
調

樸實花框

利用淡淡棕色與些微鑲金的棉布黏成框架，
與淺綠色的空氣鳳梨搭配出相得益彰的色調。
再加點乾燥樹枝與白色狗尾草，
樸實感的大地色調，令人感覺舒服自然。
石蓮花的材質特別，是泡棉花的一種，
可滴精油增添香味，
香氣馥郁的花框，讓整體作品更顯生動。

花藝資材	乾燥花／毛筆花・銀果・狗尾草・耳環豌豆莢 仿真花／空氣鳳梨・石蓮花 其他／MOSS ・棉布 花藝配色／棕色・米色・咖啡色・金色・黃綠色・綠色
香氛配方	材料／香水級酒精・主題香氛 香調／雨後森林 香氛材料分量參見Page.150

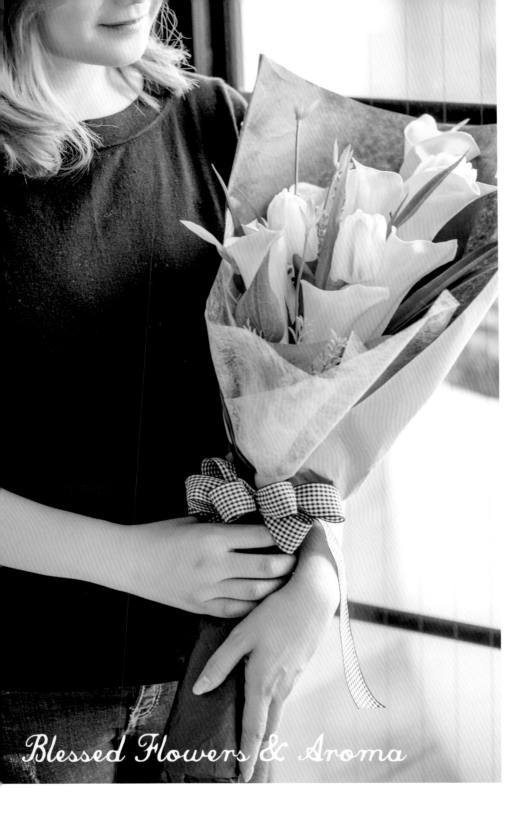

21
活力奔放的祝福

海芋花束

Blessed Flowers & Aroma

生氣蓬勃的黃色海芋，顏色自然好看，
搭配白色鬱金香與綠色葉材，
更顯清新動人。
乳膠材質的海芋花，顏色鮮明怡人，
若不說明幾乎以為是新鮮海芋花呢！
海芋花心部分可以滴些香氛精油，
讓美麗且散發淡雅香氣的花束，
傳達百分之百的祝福心意。

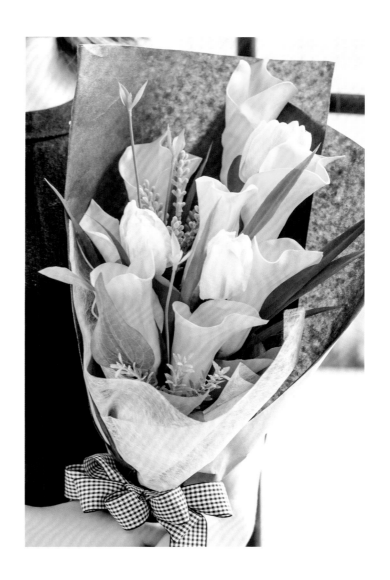

花藝資材	仿真花／海芋・鬱金香・比鹿草・龍鬚草・金線蓮葉 花藝配色／白色・黃色・黃綠色・綠色

香氛配方	材料／香水級酒精・主題香氛 香調／檸檬馬鞭草

香氛材料分量參見Page.150

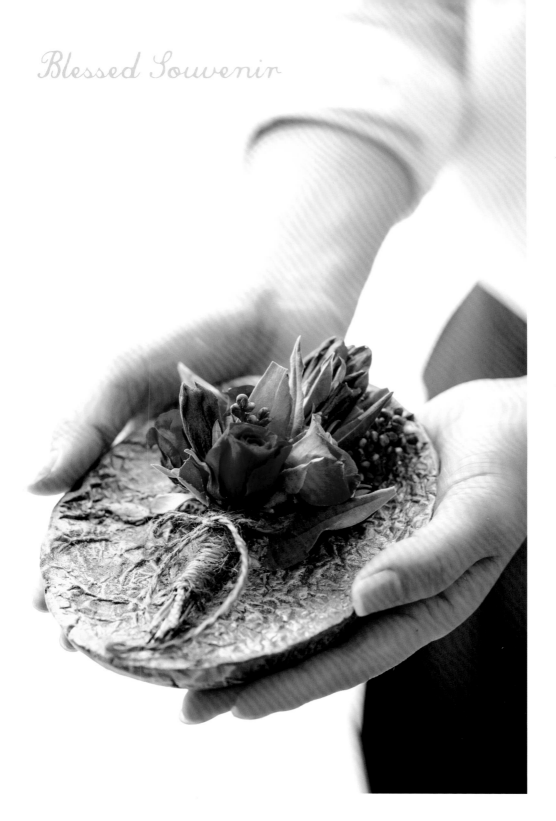

Blessed Souvenir

古典的燦爛金光

玫瑰香磚

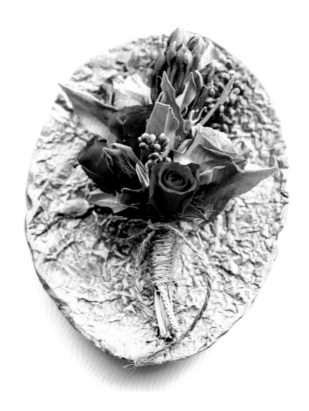

來自壁面裝飾畫的靈感，

將香磚設計成橢圓狀塗上金粉，

再手紮小花束鑲嵌其中。

為了呈現古典氛圍，

花材選用與金色產生強烈對比的紅色＆藍紫色，

讓整體如一幅立體藝術品般，在掌中呈現。

How to make／Page.136

 花藝
資材

不凋花／玫瑰

乾燥花／玫瑰・高粱・龍膽花

其他／麻繩

花藝配色／金色・藕粉・紅色・藍色・綠色

 香氛
配方

材料／硬脂酸・合成蜜蠟・備長碳粉・金色雲母粉

香調／白玫瑰

以愛為名的香氛禮物

寶寶香磚

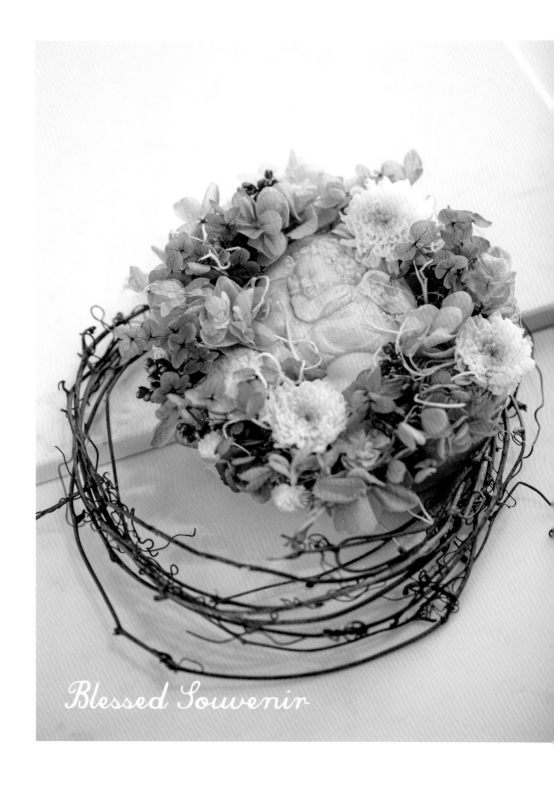

Blessed Souvenir

歡欣的氣氛來自新生的喜悅，
環繞寶寶的甜美花海，
是快樂，是祝福，也是新希望的象徵。
使用淡淡的綠色引出生命萌芽的意象，
粉嫩的橘色呼應嬰兒的新生稚嫩；
以愛為名的香磚設計，是紀念禮物，
也是實用的香氛小物。

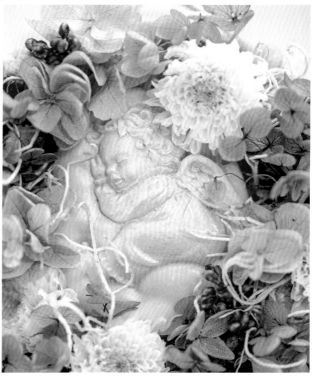

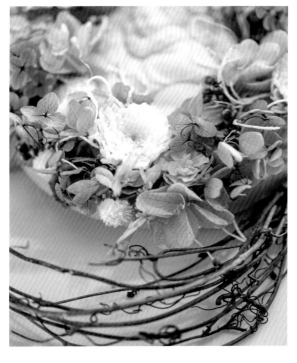

花藝資材	不凋花／重瓣繡球花・小菊花
	乾燥花／高粱・蠟菊
	其他／MOSS
	花藝配色／咖啡紅・粉色・粉橘色・青草綠・綠色

香氛配方	材料／硬脂酸・合成蜜蠟・橘色油性色素
	香調／燕麥與牛奶蜂蜜

香氛材料分量參見Page.151

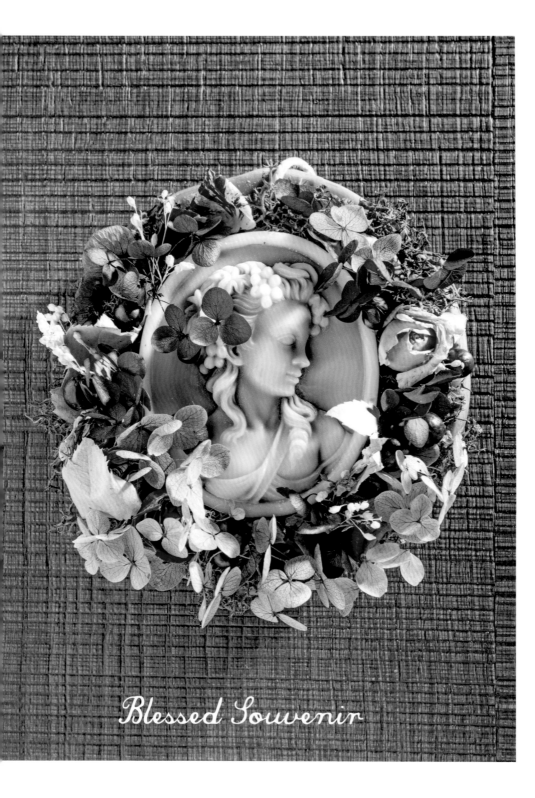

24

穆夏的綺思女神

繡球香磚

Blessed Souvenir

穆夏筆下的綺思女神身著精緻刺繡長袍，

微彎蜷曲的髮梢上，飄散著片片花瓣。

以沉穩的灰藍色調襯托成熟的溫柔，

紅、棕雙色乾燥玫瑰花堅毅又高貴，

深色系的各款小圓瓣繡球花裝飾，讓作品更顯靈巧而精美。

花藝資材
不凋花／繡球花・滿天星
乾燥花／玫瑰・玫瑰葉
其他／MOSS・仿真漿果
花藝配色／綠色・淺紫色・紫紅色・寶藍色・藕粉色

香氛配方
材料／硬脂酸・合成蜜蠟・備長碳粉・藍色油性色素
香調／白茶與薑

香氛材料分量參見Page.151

花與皂

25 大理石紋皂磚

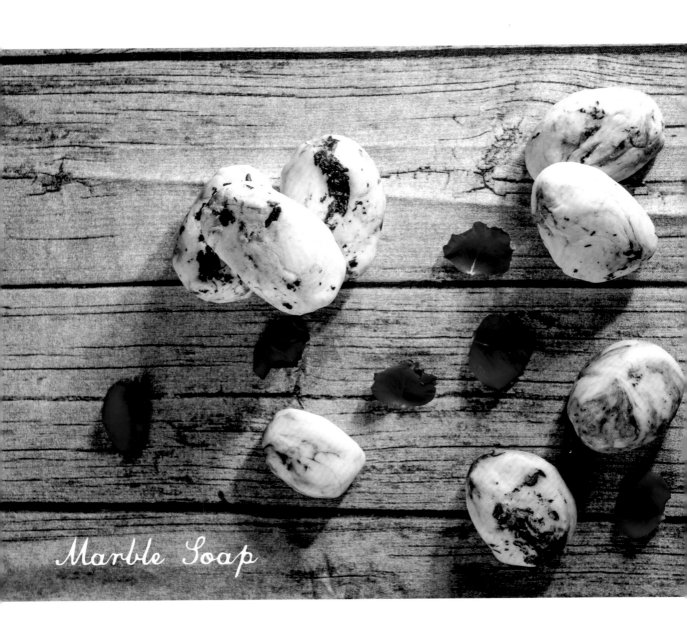

Marble Soap

揉製好的石頭香皂可隨意擺放在生活空間中，當作擺飾。
隨著時間推移，會越來越乾燥，也能拿來作沐浴皂使用。

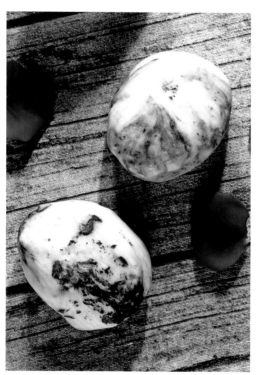

 材料／香皂黏土
香調／煙燻繚繞

香氛材料分量參見Page.140

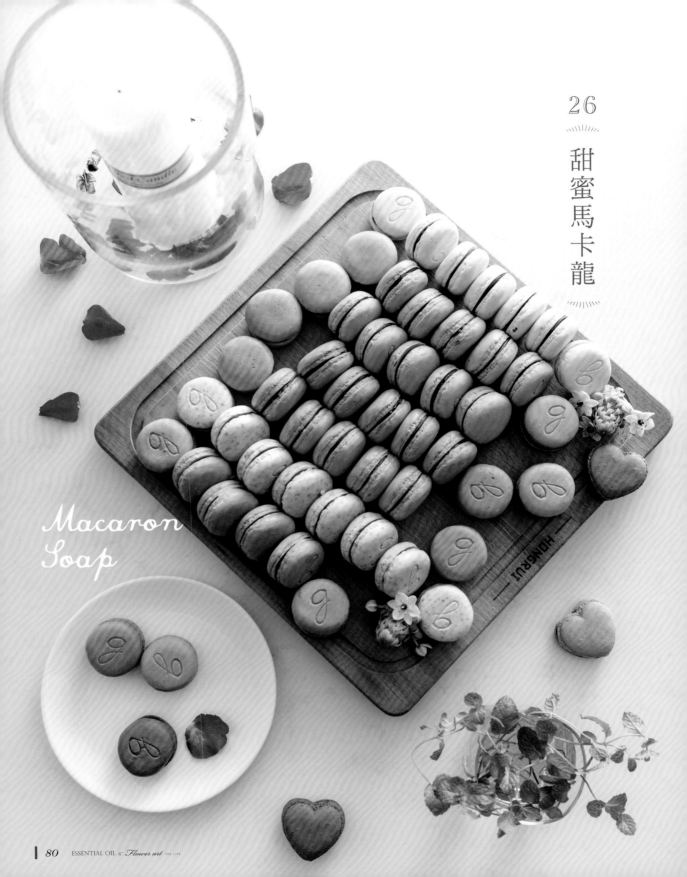

Macaron
Soap

以各式色彩繽紛的馬卡龍甜點皂為主題，

搭配多種類的新鮮花卉，以不同容器或花材進行組合，

變化出花與皂的多樣性設計。從擺盤佈置、花盒裝飾到甜點盆花設計，

以涵蓋生活與藝術與產品設計的概念，

從利用花與甜點皂的角度出發，

讓花與香氛的主題再次以不同方式呈現。

 花藝資材　伯利恆之星・虎頭菊・美國大康乃馨
埔里之星（紅玫瑰）・茉莉葉

香氛配方　材料／手工皂
香調／依個人喜好

香氛材料分量參見**Page.151**

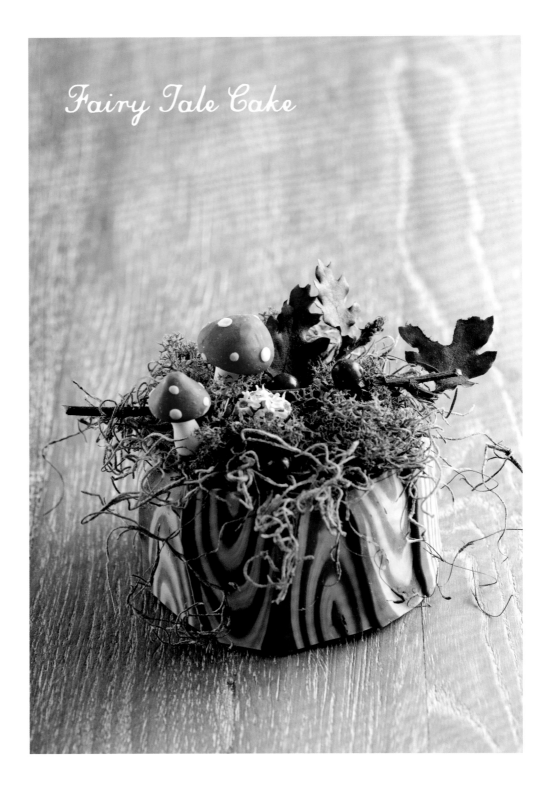

Fairy Tale Cake

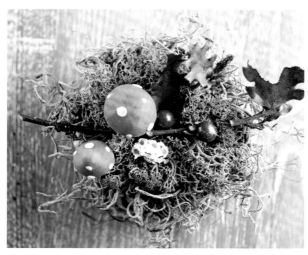

以綠色MOSS與橡果葉與樹枝表現森林的意象，
再點綴些許莓果，
重現小紅帽採摘果實的童話情境。

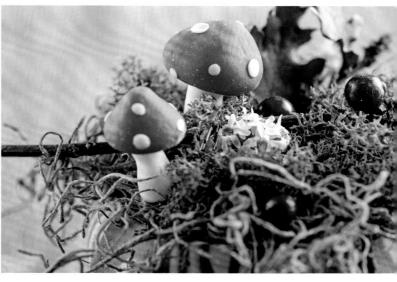

 花藝
資材

不凋花／橡木葉
仿真花：漿果
其他／MOSS
花藝配色／綠色・咖啡色・棕色・紅色

香氛
配方

材料／手工皂・香皂黏土
香調／杏子小蒼蘭

香氛材料分量參見Page.151

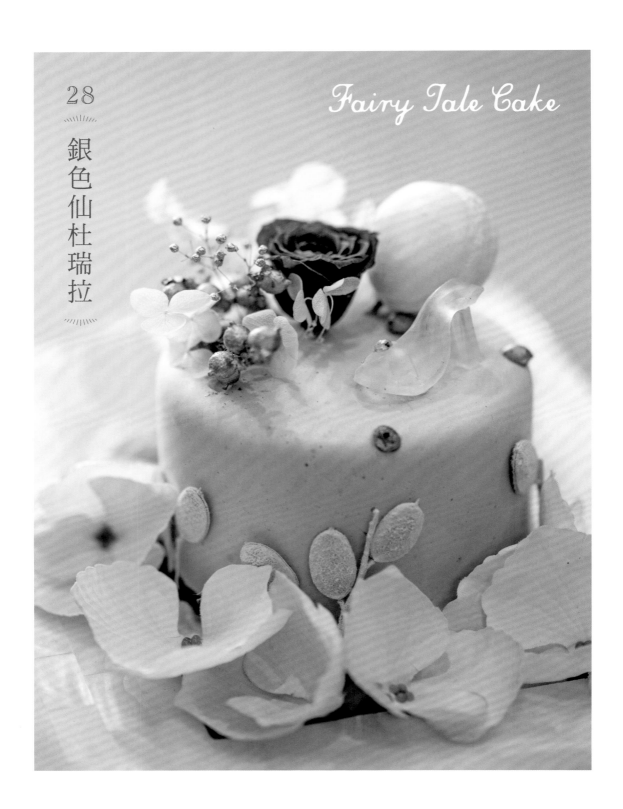

28
銀色仙杜瑞拉

Fairy Tale Cake

以銀灰色的基調帶出灰姑娘的故事，

淡藍色的蛋糕皂底來自仙杜瑞拉的禮服色彩，

一點點白色微微透著葉脈的不凋繡球花彷若夜晚的玻璃花瓣。

 花藝資材　不凋花／玫瑰・繡球花・滿天星
乾燥花／佛珠
其他／MOSS
花藝配色／白色・銀色・深灰色・銀藍色

香氛配方　材料／手工皂・香皂黏土
香調／白玫瑰

香氛材料分量參見Page.151

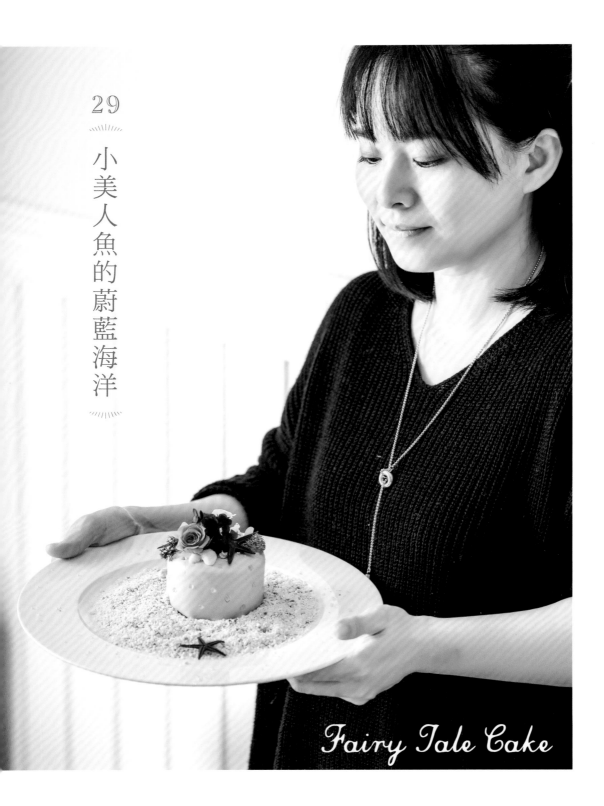

29

小美人魚的蔚藍海洋

Fairy Tale Cake

以水藍、淡藍、寶藍等各式深淺不同的藍色，
引出海洋的氛圍，
再加點海星貝殼與水藻，
彷若小美人魚徜徉的海中世界。

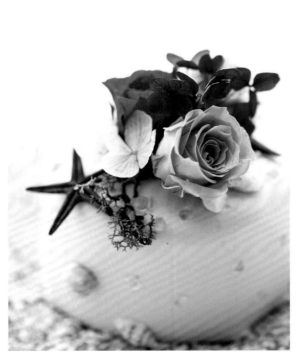 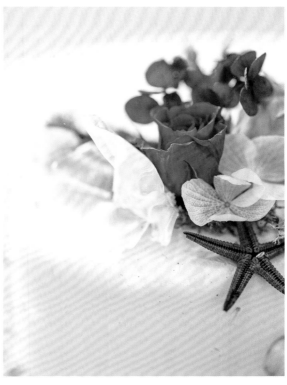

花藝資材　不凋花／玫瑰・繡球花
其他／MOSS・貝殼・海星
花藝配色／水藍色・藍色・寶藍色・銀紫色・灰藍色

香氛配方　材料／手工皂・香皂黏土
香調／雨後森林

香氛材料分量參見Page.151

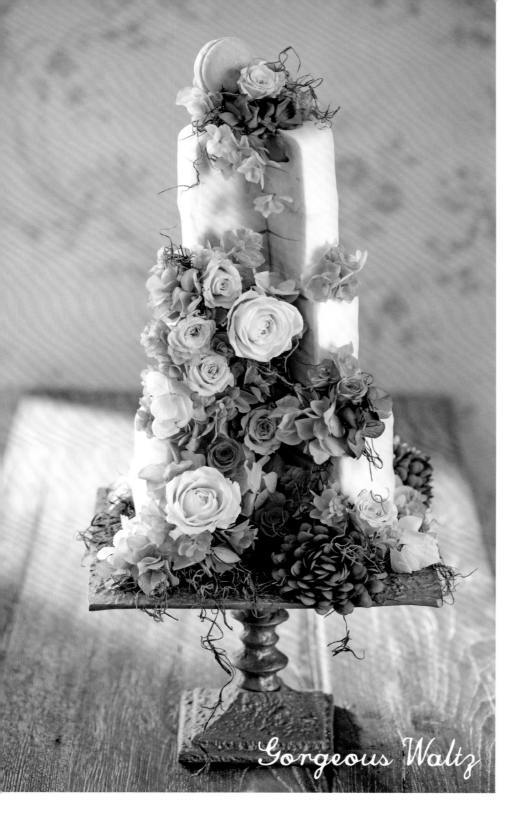

Gorgeous Waltz

這是以長髮公主的故事為概念發想。

多層蛋糕象徵森林裡的高塔，公主每天在塔頂唱歌，

直到遇見王子的那一天，

心中的花開始盛開＆佈滿整片森林。

花材配置是這個作品的重點呈現，

以層次錯落的手法將花材設計在蛋糕中，描繪自然盛開花叢的茂密感。

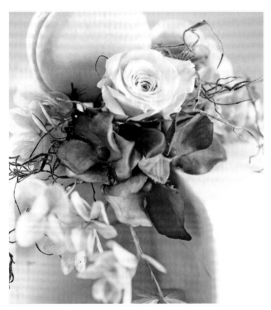 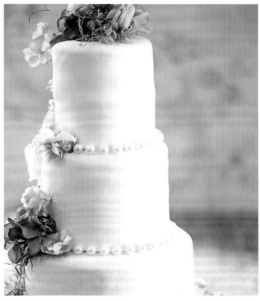

花藝資材　不凋花／繡球花・玫瑰・重瓣繡球花
仿真花／陶菊・繡球花
其他／MOSS
花藝配色／米色・粉色・粉橘色・桃色・紫色・青草綠・黃綠色

香氛配方　材料／手工皂・香皂黏土
香調／白茶與薑

香氛材料分量參見Page.151

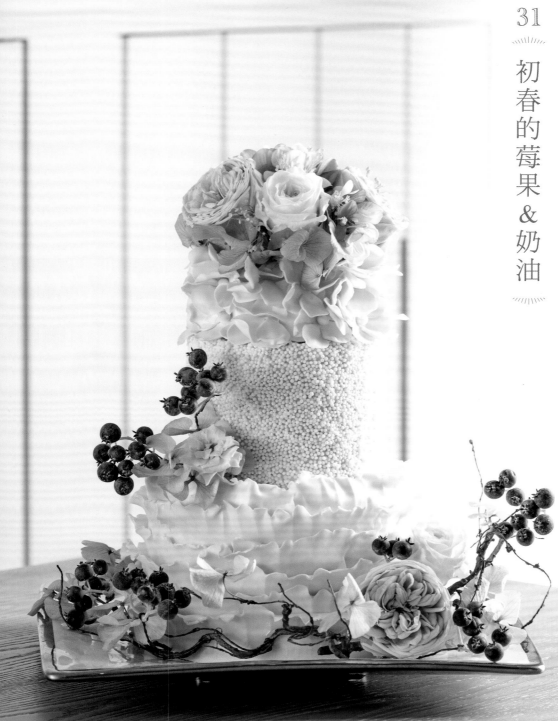

粉嫩的玫瑰捎來春天的氣息，

我在風中聞到攪拌奶油與烘烤梅果的香味，

那是一種甜甜卻又充滿微酸滋味的感覺。

將這份甜蜜的芬芳化成一個紀念——充滿奶油與莓果的初春香氛花蛋糕。

重點式的花材點綴在蛋糕頂端，

藍莓與藤枝圍繞在蛋糕邊緣＆夾雜著盛開的玫瑰花朵，

以柔軟的枝葉線條與花色，表現輕柔粉嫩的春天。

花藝資材

不凋花／繡球花・庭園玫瑰・薔薇・滿天星

乾燥花／魔鬼藤・太陽玫瑰

仿真花／藍莓

花藝配色／米色・粉色・粉橘色・藍紫色・黃綠色・黃色

香氛配方

材料／手工皂・香皂黏土

香調／杏子小蒼蘭

香氛材料分量參見Page.151

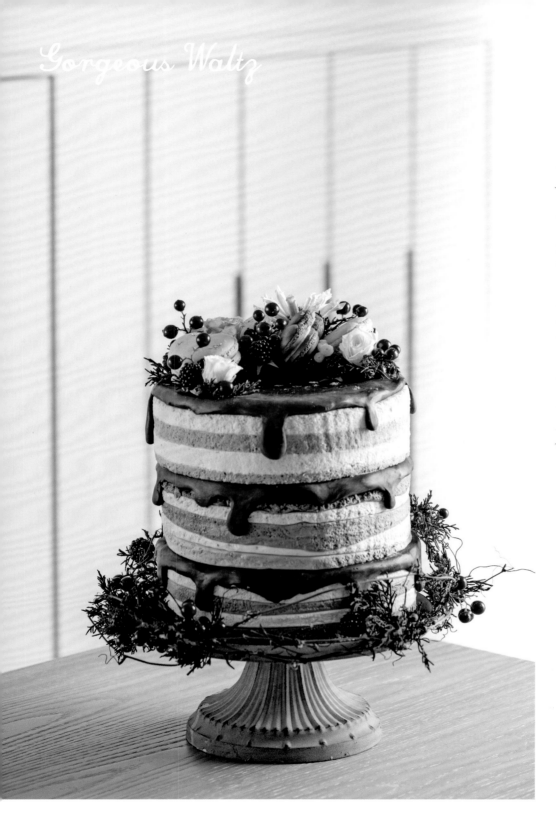

32
優雅薰衣草＆可可

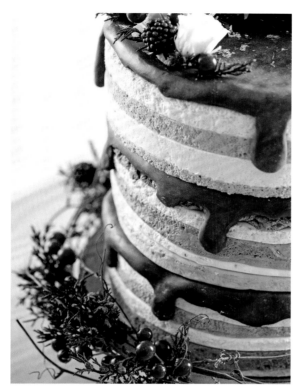

像是能融化在嘴裡的濃醇可可，

薰衣草香的甜點蛋糕，裝飾著各式馬卡龍與花朵，

在感恩的季節裡，適合送給最親愛的朋友。

花材的裝飾以最上層的蛋糕面為主，

並佐以馬卡龍的設計，

最後在盆器與蛋糕周圍，

繞上一圈藤枝與檜杉的綠色葉子和紅色漿果。

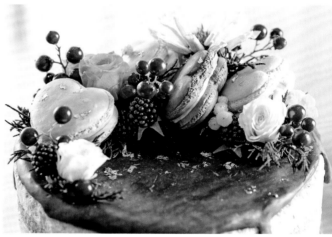

**花藝
資材**

不凋花／玫瑰・檜杉

乾燥花／蠟菊・芝麻花

仿真花／漿果・莓果

其他／藤圈・金箔

花藝配色／深咖啡・紅色・深綠色・橘黃色・白色・深藍色

**香氛
配方**

材料／手工皂・香皂黏土

香調／洋甘菊薰衣草

香氛材料分量參見Page.151

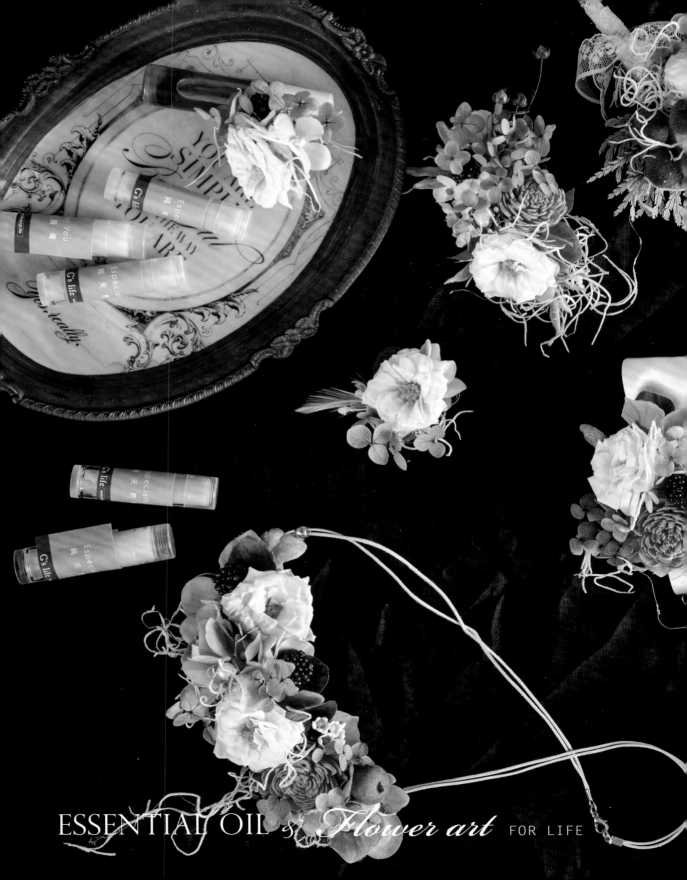

ESSENTIAL OIL & Flower art FOR LIFE

加映場
隨身香氛
　　——女孩的香氛小祕密

Lesson

6

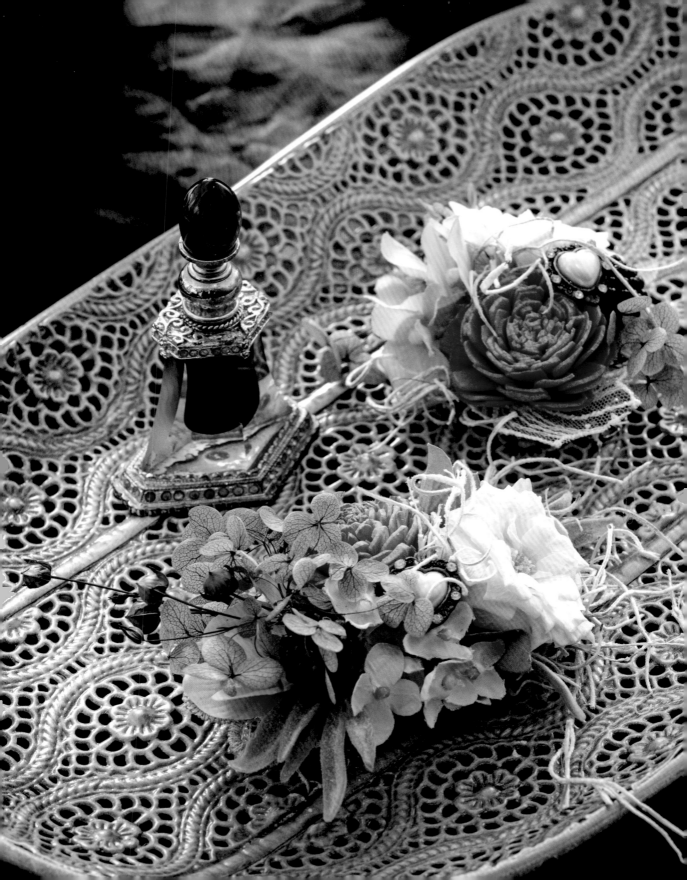

女孩兒的隨身香氛

兒時的清香味……

農村的閒適、雨後的林裡、清晨的露水、慢爬的蝸牛、夏夜的晚風、

後院玉蘭樹上的玉蘭香、暑假豐收的龍眼、柴燒的煙燻、粽葉的清香……

還有外婆耳際的茉莉花，樸素的農村生活，少了胭脂的艷麗、少了服裝的點綴，

總是淡淡的、素雅的、輕柔的、香香的……

鄉下，裝載了我滿滿的童年回憶；而茉莉，就是格子對於外婆最美麗的回憶。

溫柔賢淑的外婆，心裡的浪漫也都是在這小小的舉動中輕輕地緩緩地流洩著。

「如果香氛除了香水之外，還能結合美麗的飾品，把美麗與香氛隨身攜帶，

是不是很浪漫？」因於這樣創作的概念，格子與加瑜的隨身花香氛於焉誕生！

捨棄髮妝品的濃郁香，選擇自己創作的髮飾，是不是更吸引人？

小時後扮家家酒時你是不是也愛給自己摺一朵戒指花？

戒指花上的小小花飾，香香的，好優雅！

單元將呈現可常用於生活中的隨身香氛與花草飾品設計的組合。

香氣，除了香水，還能有更多不一樣的呈現方式，請你一起來嘗試呦！

 花藝 資材　從女孩兒的日常需求出發，搭配以粉色薔薇、雙色繡球花與太陽玫瑰為主要花材的花藝作品，並以系列性呈現手腕花、腳環、項鍊、戒指、胸花的創意運用，完美呈現甜美＆浪漫的感覺。
花藝配色／白色・米色・粉色・粉橘色・桃色・紫色・青草綠・黃綠色

 香氛 配方　隨身香氛的選擇，是每個人偏好的展現。在此單元格子將介紹簡單易懂的概念，讓喜歡香味的朋友可以在居家生活中以親手配製的簡單調香，時時享受自己喜歡的味道。

個人調香指南

　　精油是由植物萃取而得，是一種結構複雜而且濃縮的物質。由多種精油、香氛結構物質組合而成的主題香氛也是如此。正常人若對於這些複雜的味道耐受度不足，短時間重複嗅吸會造成鼻黏末組織不舒服，甚至會分辨不出味道的差異。所以，平常使用香氛時，請勿直接將香味瓶直接對著鼻子聞，應該打開瓶蓋，以手輕搧讓味道順著風向微微吸入鼻腔。若想嘗試學習調香，則需要有更多的準備工作。

稀釋香味

由於嗅覺的疲乏，所以調香的練習＆習作不能使用一般的酒精。講究的作法是以從葡萄酒或其他酒類提取出來的酒精（或使用陳化過的酒精），作為調配香水使用的酒精（香水級酒精）來稀釋精油或複方香氛。

稀釋比例10%＝精油1滴＋香水級酒精9滴

調香紙

一般使用細條狀的調香紙。若購買不易，可至書局購買吸附力較好的紙，例如：水彩紙。裁剪成0.5公分×10公分左右的長條紙，前方裁成尖頭，方便將紙片置入精油瓶，吸附香味。

紀錄筆記

調香過程的每滴香味，都要記錄。方便自己記憶香味的添加，也更能收藏與紀錄不同配方所產生的奇妙組合。

通風環境

香味雖然經過稀釋，不過經過一段時間的調香工作，還是會有嗅覺疲勞的感覺，因此建議在通風的環境裡進行。或在嗅覺疲勞時起身喝杯熱茶休息一下，會有更靈敏的感受力。

認識原料

這是一個需要花費很多心力、時間以及金錢的過程。可以在生活中用嗅覺來記錄變化。例如：白色的茉莉、白色的柚子花、白色的雞蛋花香味有什麼不同？檸檬的新鮮、血橙的多汁、甜橙的鮮美、山雞椒充滿個性、馬鞭草的清爽、佛手柑有著花茶般的優雅⋯⋯從香味的認識，到香味的味道變化。透過文字來幫助自己記憶，透過觀察來得知香味不同的應用。

調香，就像是畫家滋意地在畫布上揮灑、就像音樂家在音符上不同的組合般，沒有標準答案，是一種很開心地創作行為。畫家需要認識很多的顏料、礦物、膠彩，用水、顏料以搭配畫布，揮灑出亮麗的色彩。音樂家使用音符，搭配不同的樂器編織出一曲曲動人樂章。調香，就是透過不同的植物、香氛素材組合透嗅覺傳達出不同的主題、不同的氛圍、不用言語就能傳達的氣息。

關於香味，是很主觀、很個人的。喜歡與不喜歡，都是隨自身所好。很難用同一個標準來定義。撇除許多品牌、商業操作下的香氛商品，單純的一朵柚子花，隨著秋風帶來淡雅的清香⋯⋯怡人自在。在生活中的清新一撇、意外聞到的香味，都有可能令人印象深刻。調香習作的學習，是興趣、是生活、是發現。不同的組合，搭配著不同的感受，只要香氛的來源是不傷害環境與人體，那麼運用在調香的學習上，都是一件令人安心與開心的事情。

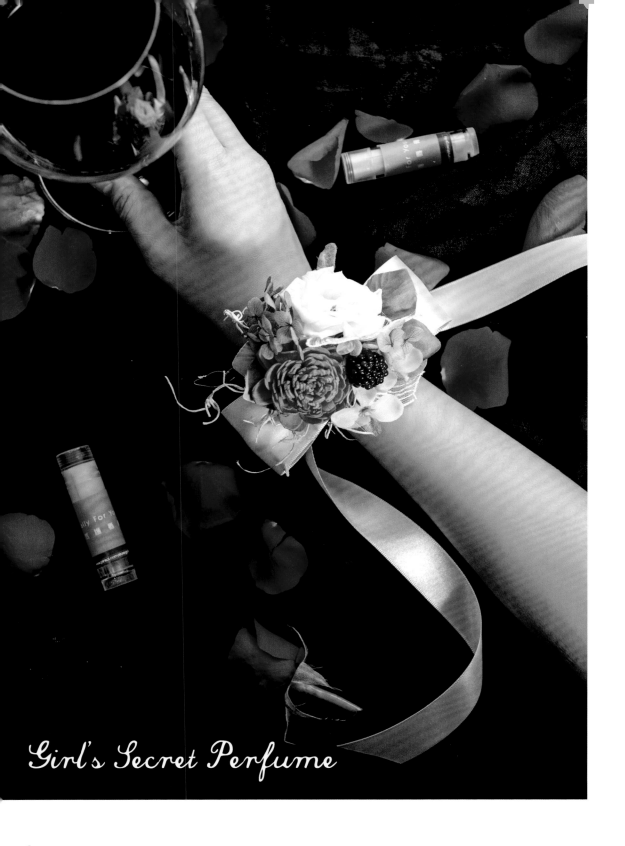

Girl's Secret Perfume

33

手腕花 × 香膏

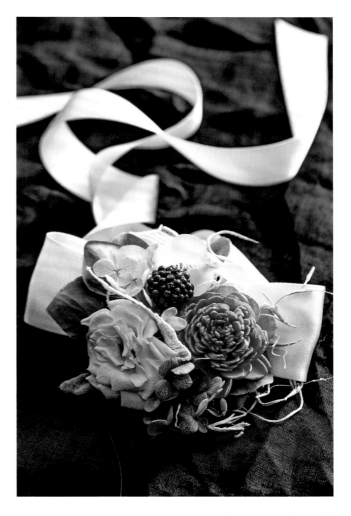

How to make／Page.142

甜美浪漫的氣氛，
就從以蝴蝶結飾底的手挽花開始吧！
裝飾上白色薔薇花與粉色太陽玫瑰，
舞會中最嬌俏可愛的女孩就是妳。

花藝資材
不凋花／薔薇・雙色繡球花
乾燥花／太陽玫瑰
仿真花／莓果・繡球花
其他／蕾絲・緞帶・MOSS

香氛配方
材料／乳油木果脂・荷荷芭油・蜜蠟・維他命E油
香調／依個人喜好

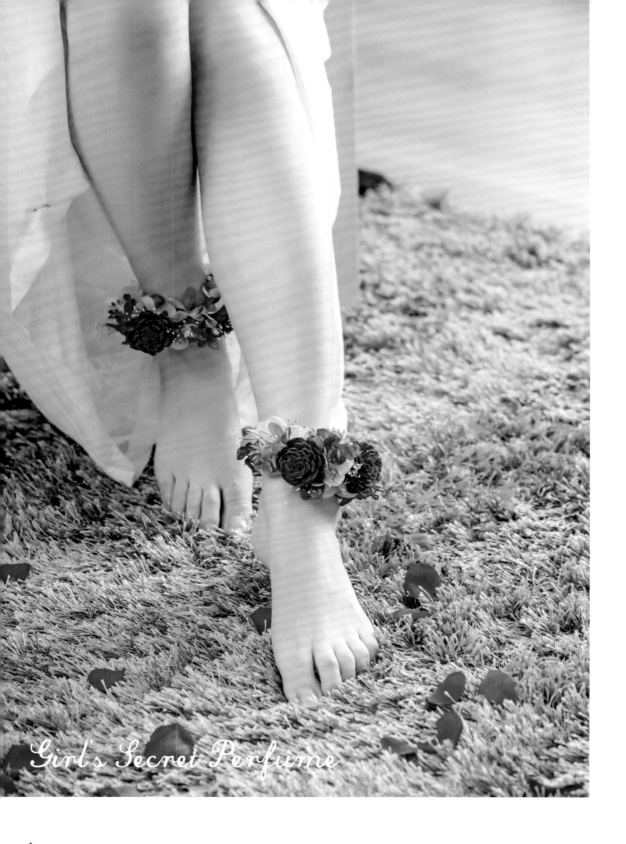

Girl's Secret Perfume

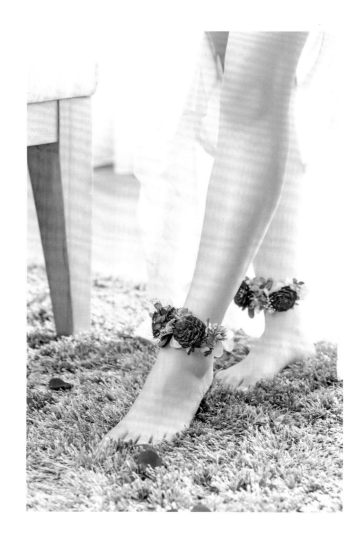

34

腳踝花圈 × 香膏

在腳踝繫上花圈，
添上獨特優雅的香氣，
格外顯露出浪漫柔美的情懷。

花藝資材　不凋花／滿天星・繡球花
乾燥花／太陽玫瑰・麥桿菊
仿真花／葉材
其他／緞帶

香氛配方　材料／乳油木果脂・荷荷芭油・蜜蠟・維他命E油
香調／依個人喜好

香氛材料分量參見Page.149

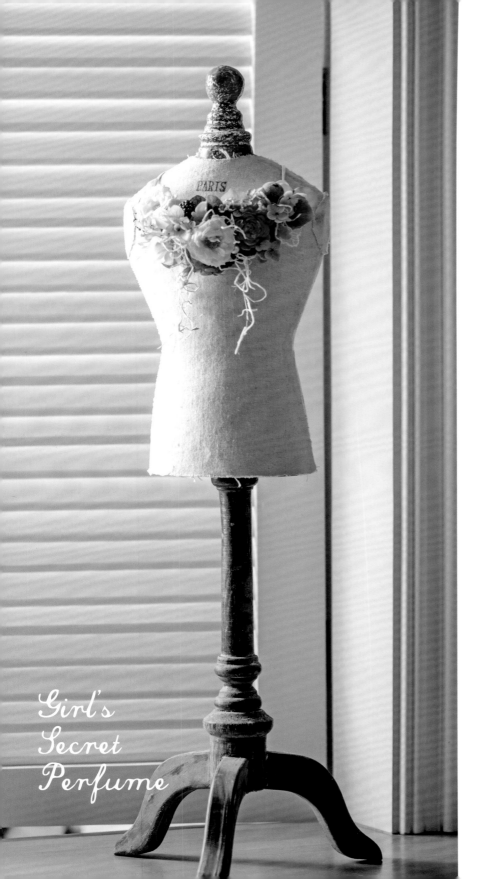

Girl's
Secret
Perfume

35
花項鍊 × 香膏

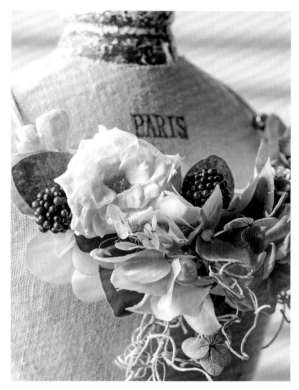

將糖果般可愛的花朵設計成項鍊，

並結合香氣當作飾品般地佩戴，

這可是約會致勝的小祕訣喔！

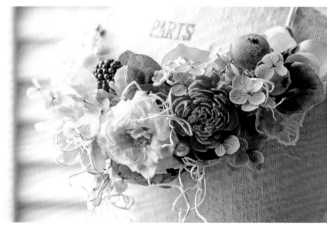

花藝
資材

不凋花／薔薇・雙色繡球花

乾燥花／太陽玫瑰

仿真花／果實・繡球花瓣

其他／蕾絲・緞帶・MOSS

香氛
配方

材料／乳油木果脂・荷荷芭油・蜜蠟・維他命E油

香調／依個人喜好

香氛材料分量參見Page.149

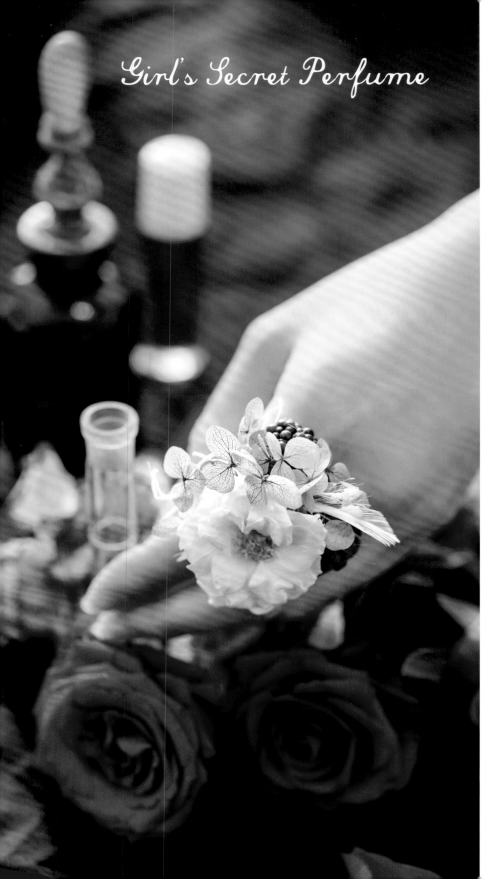

Girl's Secret Perfume

36

戒指花×指緣油

美麗的花朵，是辦家家酒裡最美麗的印記。

摘下來做成戒指花，是小女孩兒的浪漫，

當然也要有最細緻的手指來戴上。

那麼，就以天然油脂來潤澤最細滑的肌膚吧！

How to make／Page.146

花藝資材	不凋花／薔薇・雙色繡球花 其他／蕾絲・羽毛・MOSS

香氛配方	材料／荷荷芭油・維他命E油 香調／檸檬精油

37

飄香髮夾

女孩常配戴的髮夾設計成繽紛花朵的款式，

還透露著淡淡的香味，

選擇一款個人喜愛的主題香氛，輕滴在太陽玫瑰花上，

從髮絲間散發的怡人香氣，令人心神愉悅。

花藝資材

不凋花／薔薇·雙色繡球花
乾燥花／太陽玫瑰·臨花
仿真花／繡球花·莓果
其他／蕾絲·MOSS

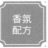
香氛配方

材料／香水級酒精·主題香氛
香調／依個人喜好

香氛材料分量參見**Page.150**

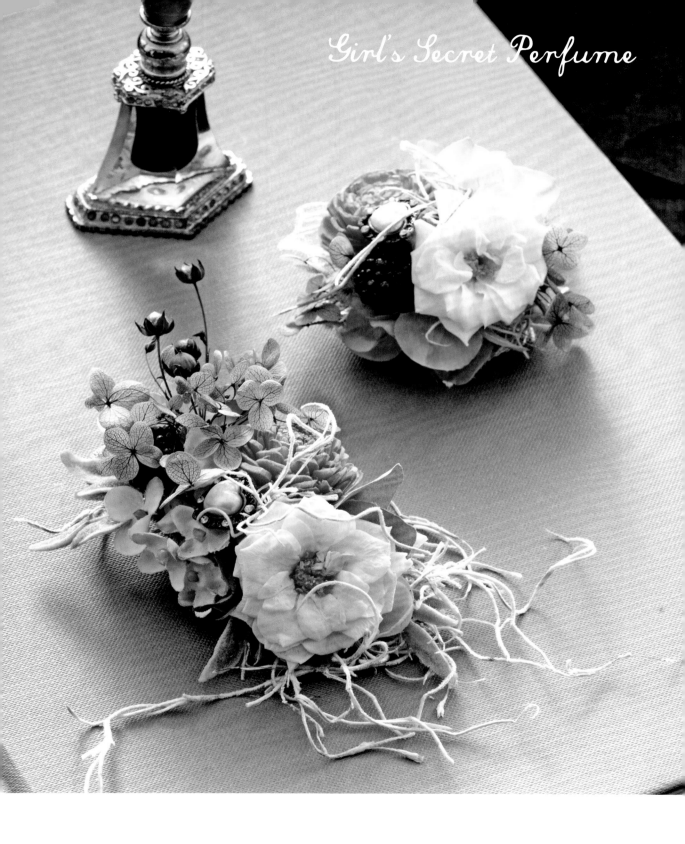

Girl's Secret Perfume

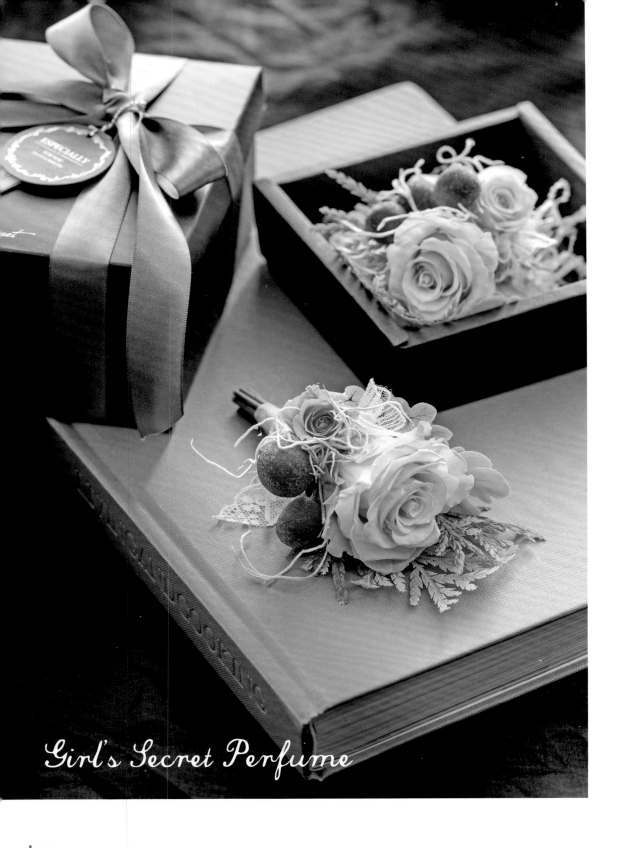

Girl's Secret Perfume

38

芳香胸花

胸花常於宴會或活動場合使用，
加了主題香氛的胸花，散發著淡雅香氣，
相信必能增添你的獨特魅力！

 花藝 資材　不凋花／玫瑰・雙色繡球花
仿真花／松葉・糖霜葡萄・繡球花瓣
其他／緞帶・MOSS

香氛 配方　材料／香水級酒精・主題香氛
香調／依個人喜好

香氛材料分量參見Page.150

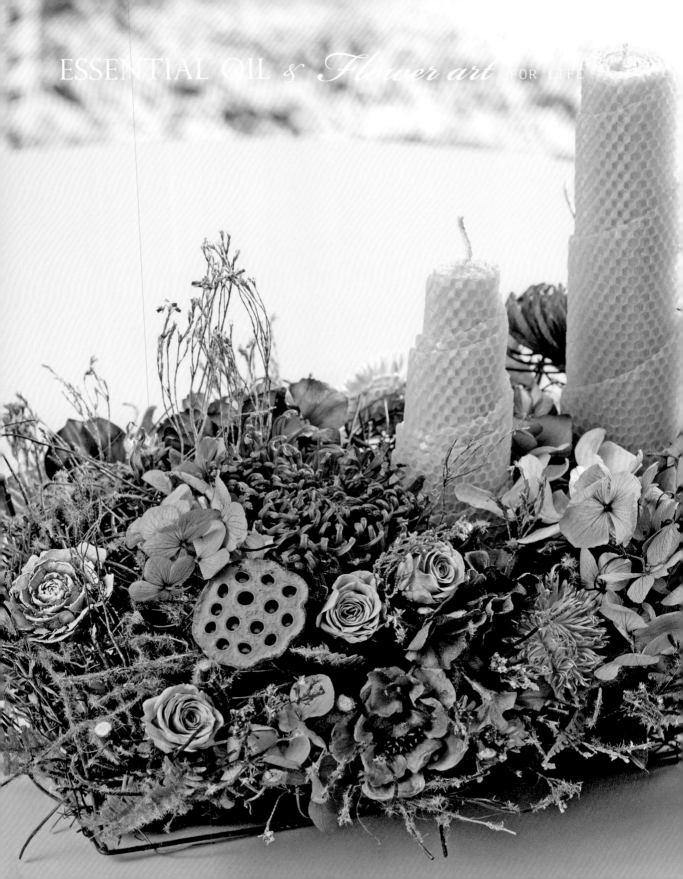

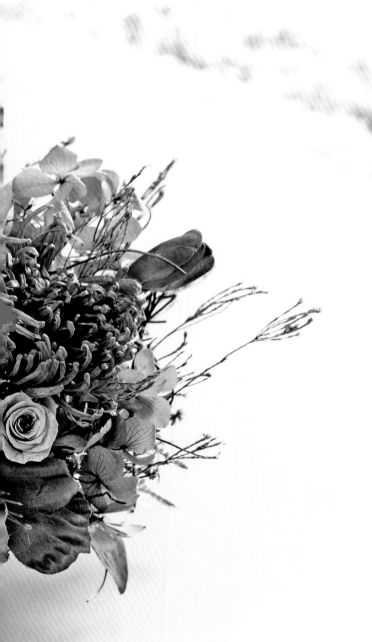

教學示範

Lesson

7

※教學示範中部分作品的花藝材料與欣賞頁不同，
建議你也可以挑選自己喜歡的花材自由組合。

01 圓葉桉間透露出的微黃燭光 紫花黃心燭杯

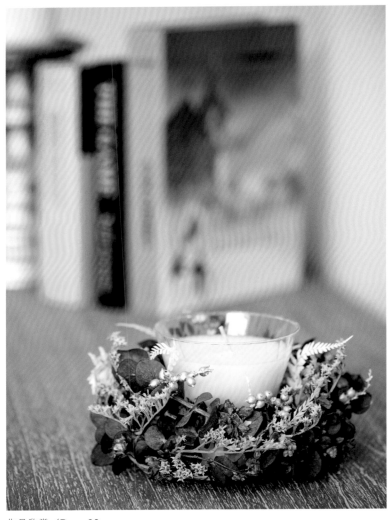

作品欣賞／Page.30

香氛

香氛・潤膚蠟燭200公克／杯

・大豆蠟（硬）105公克

・乳油木果脂35公克

・蜜蠟10公克

・冷壓椰子油20公克

・燭芯1根

・香調（香氛濃度15%）
　鮮採檸檬30公克

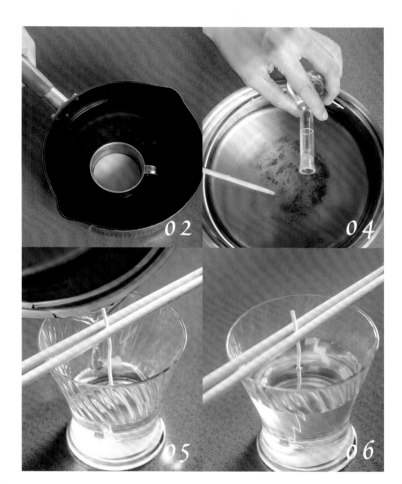

HOW TO MAKE

01 秤量所有蠟與油脂比例。

02 隔水加熱所有材料至完全溶解。

03 等待降溫至45℃左右。

04 加入香氛，攪拌均勻。

05 倒入少許大豆蠟燭固定燭芯。

06 待乾燥再倒入第二次大豆蠟，留下少許大豆蠟燭。

07 待第二層蠟燭完全乾燥，若有少許裂痕或凹陷再加熱剩餘大豆蠟倒入杯中。

08 至大豆蠟燭完全降溫、乾燥，即完成。

花藝

材料

工具
花藝鐵絲・熱熔膠槍與膠・花藝剪刀
鐵絲剪・剪嘴鉗・花藝膠帶・鑷子

花材
圓葉尤加利葉・高山羊齒・佛珠・飛燕草・藤圈・水晶草

HOW TO MAKE

01 將不凋尤加利葉纏繞成圓弧狀，以咖啡色系鐵絲固定，也可利用藤枝當作骨架，纏繞尤加利葉。

02 剪下高山羊齒尖端部分的葉材，以熱熔膠黏著在內圈尤加利葉的縫隙中。

03 再依序補上其他花材，可以鑷子輔助黏著。花材之間勿黏著太緊密，保持蓬鬆的空氣感，可讓作品更顯自然生動。

04 最後利用飛燕草的紫色花朵，點綴在尤加利之間。

05 完成！

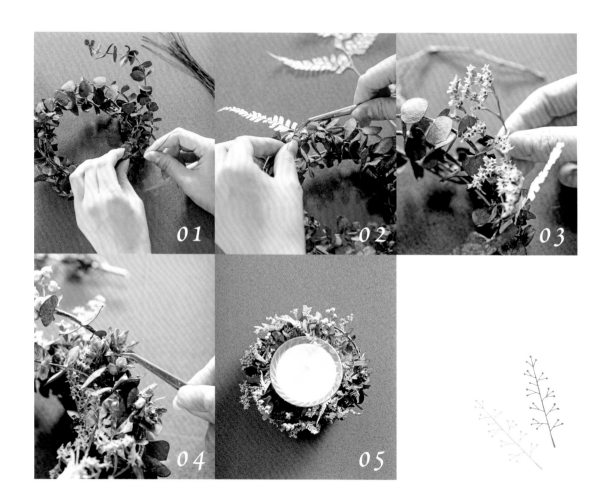

01

02

03

04

05

04 圍繞在肉桂裡的溫暖燭光 肉桂燭座

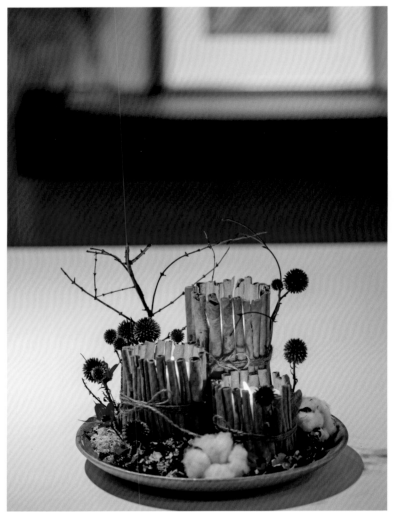

作品欣賞／Page.36

香氛

香氛‧潤膚蠟燭600公克／3根

‧大豆蠟（硬）315公克

‧乳油木果脂105公克

‧蜜蠟30公克

‧冷壓椰子油60公克

‧燭芯3根

‧香調（香氛濃度15%）
 檀香與香草90公克

柱狀蠟燭模型

‧四開瓦楞紙1張

‧錫箔紙3張

‧橡皮筋3條

‧透明膠布

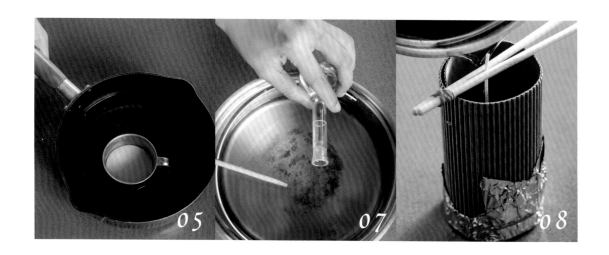

HOW TO MAKE

01　將瓦楞紙捲成筒狀，並以膠布黏貼固定。

02　細心地自瓦楞紙的底部包覆錫箔紙。

03　套上橡皮筋，確認底部確實緊密包覆沒有縫隙。

04　秤量所有蠟與油脂的比例。

05　隔水加熱所有材料至完全溶解。

06　等待降溫至45℃左右。

07　加入香氛，攪拌均勻。

08　倒入少許大豆蠟燭固定燭芯（至少1公分）。

09　待乾燥再倒入第二次大豆蠟，留下少許大豆蠟燭。

10　待第二層蠟燭乾燥狀況完全，若有少許裂痕或凹陷再加熱剩餘大豆蠟倒入杯中。

11　至大豆蠟燭完全降溫、乾燥後，拆除瓦楞紙捲即完成。

TIPS／建議將三根蠟燭作成不同長短，可讓花藝作品的組合更豐富。

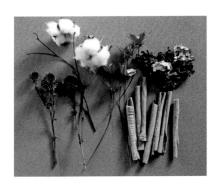

花藝

工具
花藝鐵絲・熱熔膠槍與膠・花藝剪刀・紙膠帶
透明包裝紙・花藝膠帶・麻繩・海綿・鑷子

花材
肉桂・樹枝・山防風・棉花・地衣・小百合・MOSS

HOW TO MAKE

01 將肉桂裁切至適當的長度,約略比蠟燭高1公分左右。

02 以透明包裝紙包覆於蠟燭外層,再貼上一圈紙膠帶,即可使用熱熔槍黏上肉桂。

03 黏好一圈肉桂後,取麻繩纏繞蠟燭2至3圈後打蝴蝶結。

04 一共製作三根高低不同的肉桂裝飾蠟燭,高度不夠的部分可以在底部加墊海綿,再以MOSS遮蓋。

05 將三根蠟燭依照高低順序擺放在木盤中,以花材點綴。

06 最後鋪上地衣並裝飾幾朵棉花,完成!

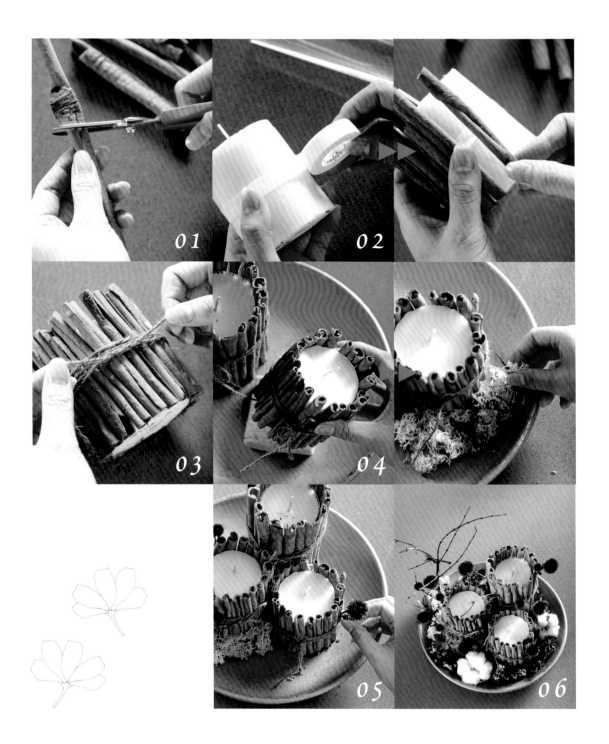

01
02
03
04
05
06

06 | 剔透的醇美氣味 雙層果凍蠟燭

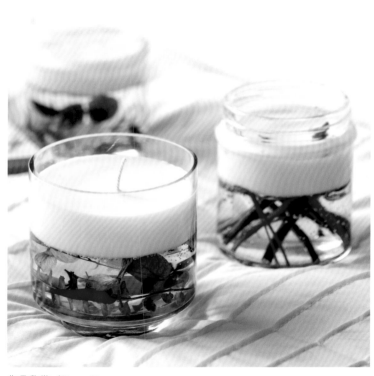

作品欣賞／Page.40

香氛
&
花藝

材料

香氛・潤膚蠟燭560公克／2杯

・果凍蠟400公克

・大豆蠟（硬）84公克

・乳油木果脂28公克

・蜜蠟8公克

・冷壓椰子油16公克

・燭芯2根

・香調（香氛濃度15％）
　柑橘空氣／洋甘菊薰衣草24公克

花材

挑選喜歡的花朵（不凋花・乾燥花）配色即可。
建議選擇厚葉的花瓣，例如：尤加利葉。

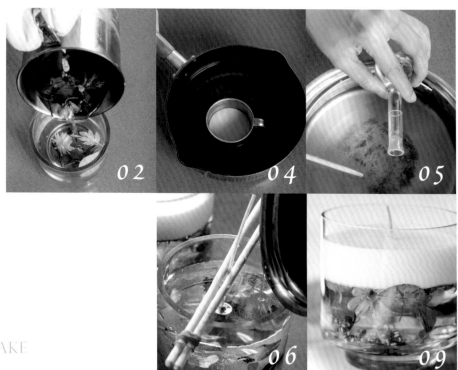

HOW TO MAKE

01 秤量果凍蠟、並隔水加熱至果凍蠟軟化。

02 將果凍蠟倒入玻璃杯中，一邊倒一邊放入乾燥花草。

　　　（也可以部分乾燥花草先拌入果凍蠟中，攪拌過程注意不要拌入過多空氣進入）

03 耐心等待果凍蠟完全降溫、果凍蠟完全平穩（約3至4小時）。

04 秤量其餘蠟、油、脂，並且隔水加熱。

05 等待降溫至45℃，加入香氛並且攪拌均勻。

06 倒入少許大豆蠟燭固定燭芯。

07 待乾燥再倒入第二次大豆蠟，留下少許大豆蠟燭。

08 待第二層蠟燭完全乾燥，若有少許裂痕或凹陷再加熱剩餘大豆蠟倒入杯中。

09 靜置至大豆蠟燭完全降溫、乾燥，完成！

TIPS／

・使用此蠟燭時僅點燃大豆蠟燭部分。果凍蠟燭設計為觀賞與裝飾，不建議用來點燃。

・果凍蠟燭搭配乾燥花的好處是花草不會因為時間久了而氧化、退色。

・單純使用果凍蠟、乾燥花、精油、香氛，也可以變成很棒的居家芳香劑。擺放在衣櫃、鞋櫃等地
　方都是很不錯的作法。

07 啜飲一杯繽紛的花香 派對蠟燭花杯

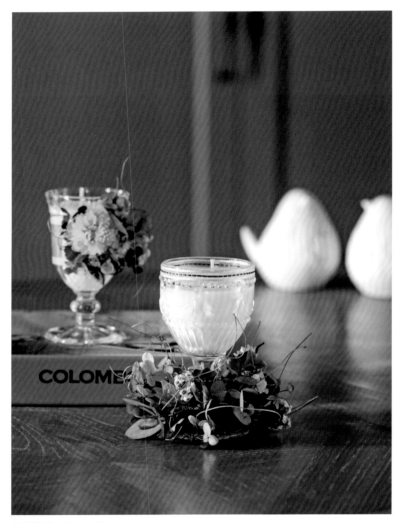

作品欣賞／Page.42

香 氛

香氛・潤膚蠟燭160公克／2杯

・大豆蠟（硬）84公克

・乳油木果脂28公克

・蜜蠟8公克

・冷壓椰子油16公克

・燭芯2根

・香調（香氛濃度15%）
　白玫瑰24公克

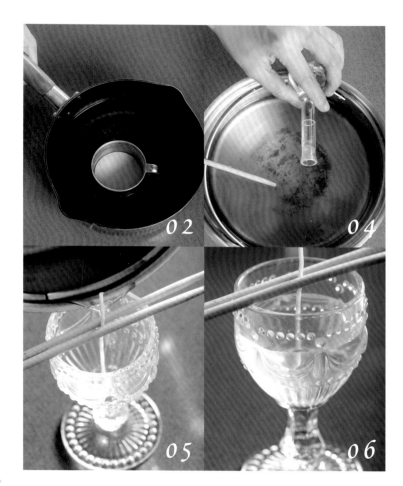

HOW TO MAKE

01　秤量所有蠟與油脂的比例。

02　隔水加熱所有材料至完全溶解。

03　等待降溫至45℃左右。

04　加入香氛，攪拌均勻。

05　倒入少許大豆蠟燭固定燭芯。

06　待乾燥再倒入第二次大豆蠟，留下少許大豆蠟燭。

07　待第二層蠟燭乾燥狀況完全，若有少許裂痕或凹陷，再加熱剩餘大豆蠟倒入杯中。

08　至大豆蠟燭完全降溫、乾燥，完成！

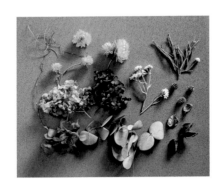

工具
花藝鐵絲・熱熔膠槍與膠・花藝剪刀・白膠帶
金色細緞帶・鑷子

花材
尤加利葉・魔鬼藤・麥桿菊・繡球花・銀果・法國白梅・木麻黃果實

HOW TO MAKE

01 將玻璃杯底座先黏上一層白膠帶（手工藝專用膠帶或紙膠帶皆可）。

02 開始加進花材，建議先黏貼葉材的部分。

03 加入大朵的黃色麥桿菊，作位置上的配置。

04 依序黏上其他花材：繡球花→其他小配花。

05 最後黏上魔鬼藤，表現出自然的感覺。

06 高腳杯口可裝飾金色細緞帶，更顯精緻。

07 完成！

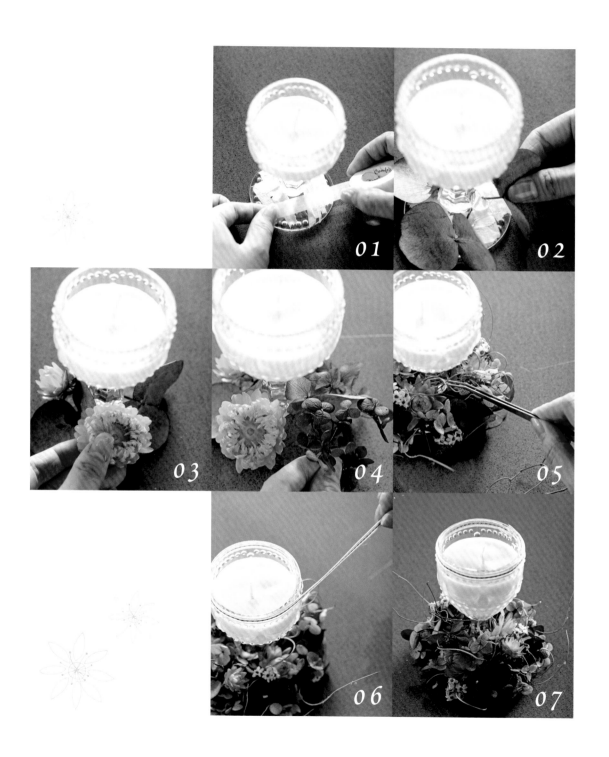

09 玫瑰卸妝油

香氛

卸妝油100公克
A：冷壓橄欖油100公克・玫瑰花茶包2至3包
B：透明卸妝油乳化劑2公克

HOW TO MAKE

01 　將材料A混合於乾淨且乾燥的玻璃容器，置放於陰暗通風處約四週。

02 　瀝乾玫瑰花茶包後取出，只使用浸泡過的冷壓橄欖油。

03 　倒入材料B，搖晃均勻即可使用。

TIPS／

使用生活裡常用到的食油脂，例如：橄欖油、苦茶油或者米糠油，亦可以取代該配方的油品材料，不需額外購買。勤於自己動手作，就可以享受簡單、純淨的生活！

作品欣賞／Page.46

10 薰衣草舒壓按摩油

香氛

按摩油100公克
A：甜杏仁油100公克・薰衣草花茶包2至3包
B：橄欖酯2公克

HOW TO MAKE

01 　將材料A混合於乾淨且乾燥的玻璃容器，置放於陰暗通風處約四週。

02 　瀝乾薰衣草花茶包後取出，只使用浸泡過的的甜杏仁油。

03 　倒入材料B，搖晃均勻即可使用。

TIPS／

若橄欖酯增加到5公克，可以製作泡澡油。肌膚潔淨後，將油脂倒入浴缸中，油脂即可乳化於水中；泡澡後不需要再洗淨，就能溫和形成保水膜，給肌膚增添滋潤感受！

作品欣賞／Page.46

11 〈 洋甘菊舒敏沐浴鹽

香氛

沐浴鹽100公克
A：甜杏仁油5公克・橄欖酯1公克
B：洋甘菊花茶1包・小蘇打5公克・檸檬酸5公克・鹽84公克

HOW TO MAKE

01 混合材料A。

02 混合材料B。

03 混合步驟1＋步驟2，裝罐後即可使用。

作品欣賞／Page.48

TIPS／

・以家中任何食用植物油取代甜杏仁油也OK。橄欖酯是一種親水性的乳化劑，與油
搭配放於配方中，是希望能增加泡澡後的滋潤、保水度。

・鹽巴選擇：如果想搭配按摩使用，可以選擇細鹽。如果單純用來泡澡，可以選擇
富含礦物質的粗鹽、海鹽。

12 〈 茶樹活力沐浴膠

香氛

沐浴膠200公克×10罐（可自行按比例調整分量）
A：鹽100公克・熱滾水300公克
B：有機橄欖油起泡劑600公克・茶樹純露1000公克

HOW TO MAKE

01 材料A的水充分滾開、煮沸，
混入鹽巴，靜置至常溫。

02 混合材料B。

03 混合步驟1＋步驟2，裝罐後即
可使用。

※茶樹純露補充見Page.151。

作品欣賞／Page.49

TIPS／

・此配方沒有使用任何防腐劑，所以水一定
要煮沸、滾開。

・鹽巴在此作為增稠使用，一定要充分與滾
水混合變成飽和食鹽水。

・中性＆乾性肌膚建議使用橄欖油起泡劑。

・油性＆痘痘肌膚建議使用葡萄油起泡劑。

・寶寶＆敏感肌膚建議使用玉米油起泡劑。

13 | 散落空間每個角落的香氣 吊掛花球

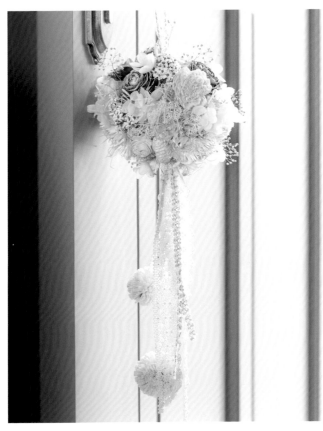

作品欣賞／Page.52

HOW TO MAKE

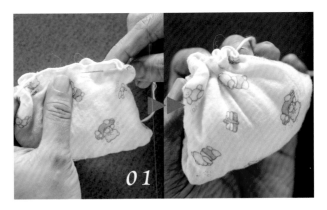

01

香氛
&
花藝

材料

香氛滴瓶（香氛濃度30%）
・香水級酒精70公克
・初春的微風草原30公克

工具
鐵絲・熱熔膠槍與膠・花藝剪刀・鐵絲剪
尖嘴鉗・鑷子・紗巾布・棉花・針線・蕾絲
水晶吊飾

花材
木玫瑰・索拉花球・滿天星・太陽玫瑰
非洲太陽・乾燥果實・蠟菊・MOSS
繡球花・藤球

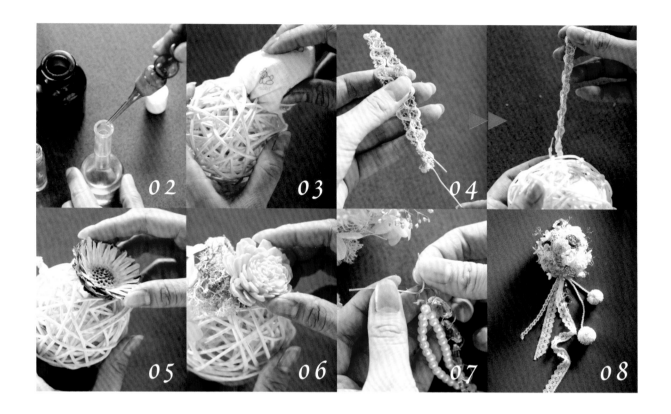

01　製作香氛包。

02　將香氛材料混合均勻，裝入深色附滴管的玻璃罐中。

03　藤球剪開一小洞，放入香氛包。

04　將蕾絲提帶以鐵絲纏繞好，放入藤球中固定。欲裝飾的蕾絲與水晶串作法亦同。

05　將非洲太陽這類較大朵的花材黏在開口處。

06　黏上MOSS與各式花材。

07　黏好花材後，取先前已纏繞鐵絲的蕾絲串，勾在藤球下方。

08　完成！

TIPS／
香氛補充方式：將調配、稀釋好的香氛裝入附有滴管的深色玻璃瓶子，
再將香氛滴在棉花香包上即可。

16 | 午后的甜美芬芳下午茶 | 花飾點心杯

香氛 & 花藝

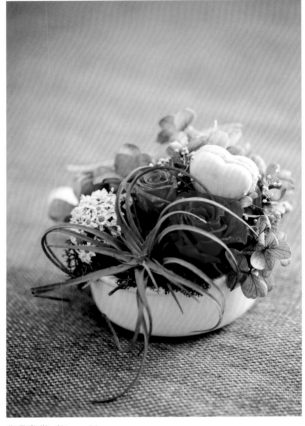

作品欣賞／Page.58

擴香石（約可製作馬卡龍擴香石5組）
· 石膏56公克
· 水44公克
· 色素適量

香氛滴瓶（香氛濃度30%）
· 香水級酒精70公克
· 夏夜晚風晚香玉30公克

工具
花藝鐵絲・熱熔膠槍與膠・花藝剪刀
鐵絲剪・尖嘴鉗・花藝膠帶・緞帶
海綿・鑷子

花材
玫瑰・空氣鳳梨・繡球花・法國白梅
滿天星・軟木塞・MOSS・乾燥果實

HOW TO MAKE

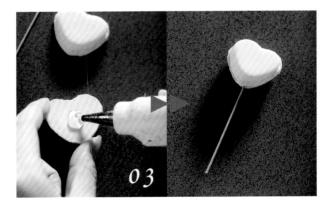

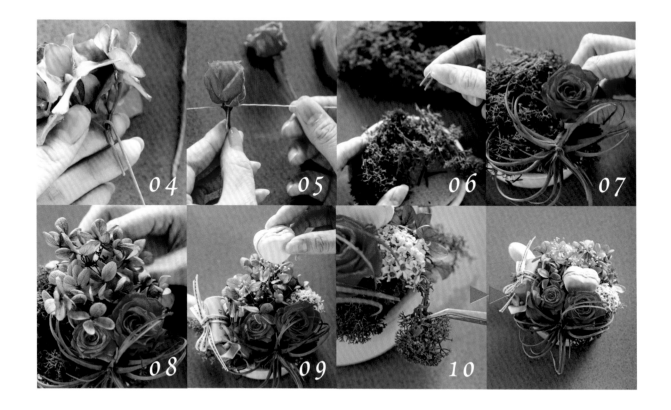

01 將擴香石全部材料混合攪拌均勻，入模＆靜置一個晚上，即成形。

02 將香氛滴瓶材料混合均勻，裝入深色附滴管的玻璃罐中。

03 以熱融膠將擴香石與鐵絲黏合。

04 將所有花材均接好花藝鐵絲備用。鐵絲一端先折彎再勾入花材，接著以綠色膠帶纏緊。

05 不凋小玫瑰需使用十字穿刺法，將鐵絲穿刺過花莖，再以花藝綠色膠帶纏好。

06 將花藝海綿放入狐尾花器中，鋪上綠色MOSS，再以鐵絲製作U型夾輔助固定。

07 先將空氣鳳梨插在盆器左前方的位置，再插上玫瑰花。

08 插上繡球花。

09 花材皆依序配置完成後，加入擴香石。

10 最後在杯緣裝飾一些綠色MOSS，完成！

TIPS /

香氛補充方式：將調配、稀釋好的香氛裝入附有滴管的深色玻璃瓶子，
再將香氛滴在擴香石上即可。

17 ｜ 散發美麗與香氣的祝福　花草卡片

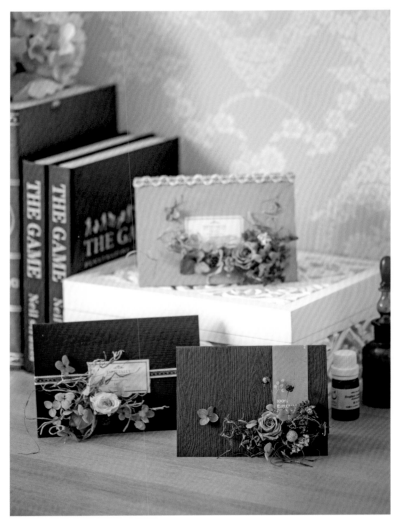

作品欣賞／Page.60

香氛
&
花藝

材料

香氛滴瓶（香氛濃度30%）
・香水級酒精70公克
・主題香氛30公克
　中性香調／檸檬馬鞭草
　柔性香調／白茶與薑・白玫瑰
　男性香調／煙燻繚繞

工具
熱熔膠槍與膠・花藝剪刀・鑷子
馬糞紙・內頁紙・英文貼紙・緞帶

花材
MOSS・玫瑰・繡球花・飛燕草
木麻黃果實・麥桿菊・法國白梅

HOW TO MAKE

01 　將香氛滴瓶材料混合均勻，裝入深色附滴管的玻璃罐中即可。

02 　準備一張空白馬糞紙與內頁紙，對折成卡片狀。

03 　貼上英文祝福貼紙。

04 　先黏上MOSS當作底襯。

05 　再黏上不凋玫瑰花。

06 　最後黏上繡球花與其他碎花。

07 　裝飾緞帶增添精緻感。

08 　完成！

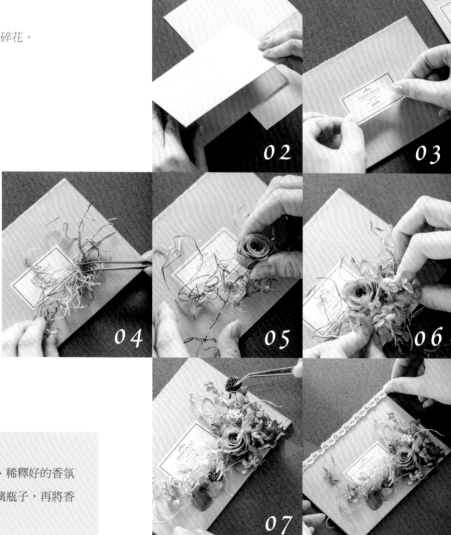

TIPS /

香氛補充方式：將調配、稀釋好的香氛
裝入附有滴管的深色玻璃瓶子，再將香
氛滴在花上即可。

22 古典的燦爛金光 玫瑰香磚

香磚

- 硬脂酸85克
- 合成蜜蠟85克
- 備長碳粉3克
- 金色雲母粉適量
- 錫箔紙2張
- 有深度瓷盤1個
- 陶土1包
- 香調（香氛濃度15%）
 白玫瑰30克

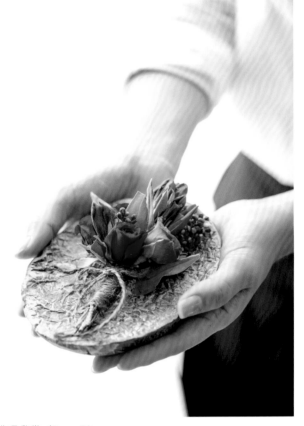

作品欣賞／Page.70

HOW TO MAKE

01 　在瓷盤上以陶土塑出需要的橢圓形。

02 　鋪上手揉呈現不規則紋路的錫箔紙。

03 　秤量硬脂酸、合成蜜蠟，並隔水加熱。

04 　趁溫度尚未降下，加入備長碳粉，攪拌均勻。

05 　等待溫度下降至65°C左右，加入白玫瑰香氛。（因硬脂酸＆合成蜜蠟凝結溫度比較高）

06 　倒在錫箔紙上（但要留一點香磚液用於固定花束），再鋪上第二層手揉過的錫箔紙。

07 　等待溫度完全降溫後，取下錫箔紙並塗上金色雲母粉。

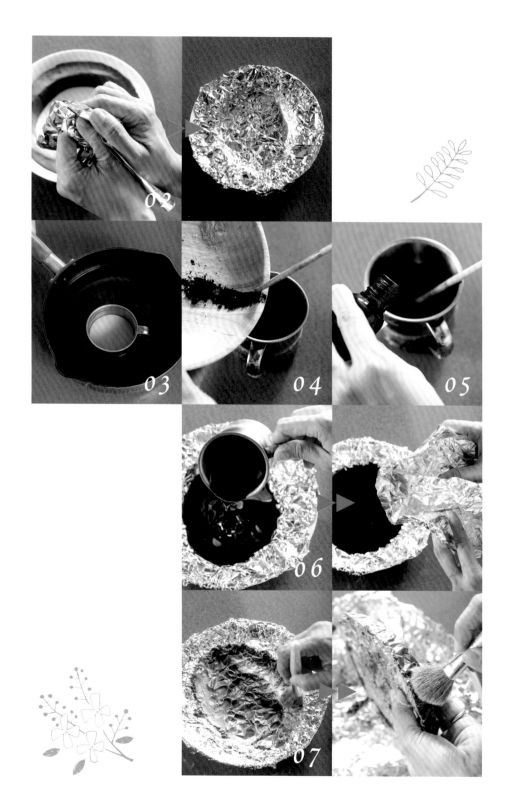

02

03

04

05

06

07

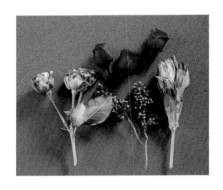

工具
花藝鐵絲・花藝剪刀
鐵絲剪・尖嘴鉗・麻繩・鑷子

花材
玫瑰・高粱・龍膽花

HOW TO MAKE

01　不凋玫瑰花使用十字穿刺法，以鐵絲接枝。

02　將花材紮成小束。

03　綁上麻繩打一個蝴蝶結。

04　組合，倒入香磚液，並趁尚未凝固之前嵌入小花束。

05　花束與香磚接觸面會有縫隙，將剩餘的香磚液再倒入其中。

06　等待香磚液完全冷卻乾燥，在細部刷上金色雲母粉，完成！

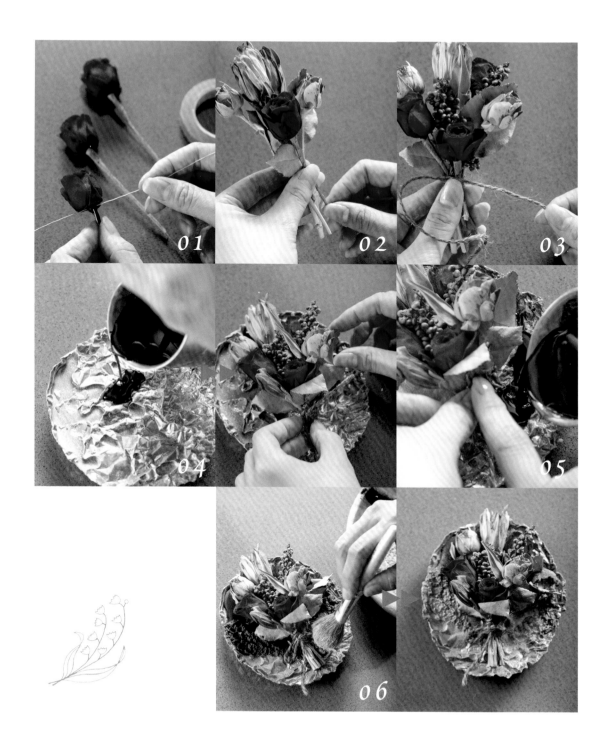

01

02

03

04

05

06

25 ╱ 大理石紋皂磚

香氛

作品欣賞／Page.78

皂磚

・黑色香皂黏土30公克

・白色香皂黏土200公克

・香調

　煙燻繚繞3公克

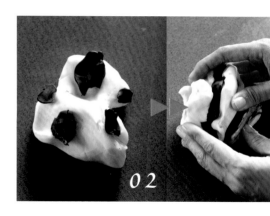

HOW TO MAKE

01　先將香氛揉入白色香皂黏土中。

02　再加入黑色香皂黏土任意揉製。

03　完成！

33 ┊ 手挽花×香膏

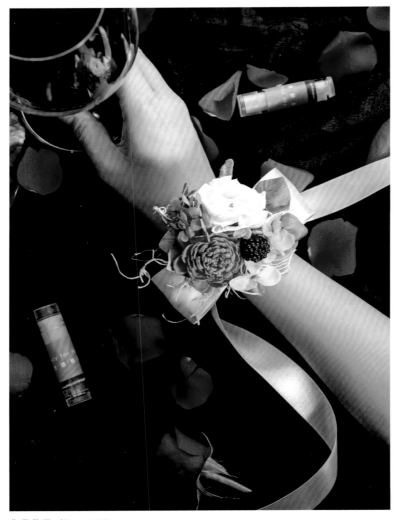

作品欣賞／Page.100

香氛

5公克香膏×10罐

‧乳油木果脂15公克

‧荷荷芭油15公克

‧蜜蠟10公克

‧維他命E油2公克

‧香調（香氛濃度16％）

　依個人喜好8公克

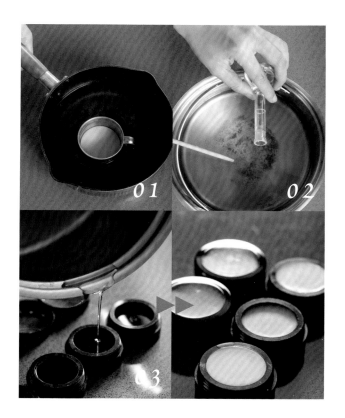

HOW TO MAKE

01 稱量油、脂、蠟，隔水加熱至
全部融解。

02 等待溫度降至45℃左右，加入
香氛，攪拌均勻。

03 倒入隨身圓罐（使用唇膏罐亦
可）中，等待溫度全部下降即
完成。

TIPS／

濃度比例達到16%的香膏，就像是專櫃販售高比例的香水膏。此配方添加了肌膚很容易吸收的荷
荷芭油、延展度高的乳油木果脂，及抗氧化的維他命E油，除了讓香氣很容易附著在肌膚上，好
吸收的油脂也能滋潤身體肌膚。若去除香味，就是很好的護唇膏、腳跟、手肘潤膚膏喔！

工具
花藝鐵絲・熱熔膠槍與膠・花藝剪刀・鐵絲剪
尖嘴鉗・花藝膠帶・緞帶・蕾絲・鑷子

花材
薔薇・太陽玫瑰・繡球花・莓果・MOSS

HOW TO MAKE

01　縫製一個蝴蝶結當作手腕花底座使用。

02　加上一條可固定於手腕的細長緞帶,並以針線縫牢固定。

03　黏上仿真繡球花瓣襯底。

04　接著黏上主花的部分。

05　最後裝飾其他花材。

06　花材間可裝飾蕾絲,增加浪漫感。

07　完成!

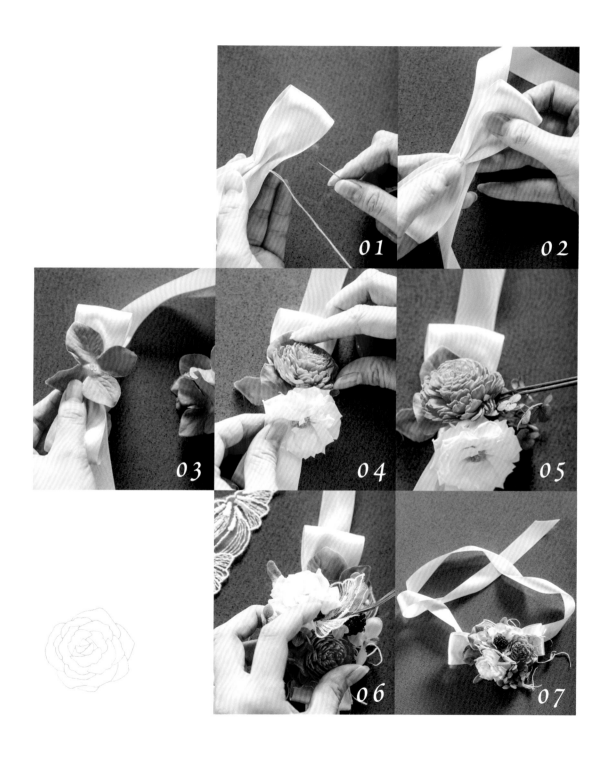

36 戒指花×指緣油

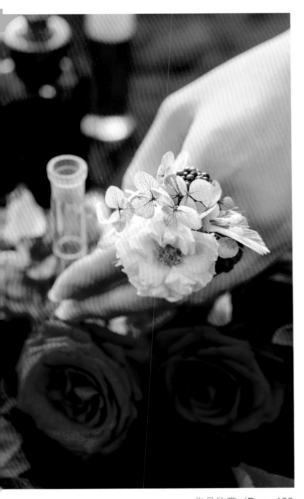

香氛

指緣油10克×3支
・荷荷芭油28公克
・維他命E油1公克
・香調
 檸檬精油30滴

HOW TO MAKE

01　稱量好全部材料，並混合均勻。

02　裝罐。

TIPS／

荷荷芭油是一款液態蠟，溫和又貼近人體肌膚結構，很容易被肌膚吸收。搭配檸檬精油，可以製作修復指緣肌膚、軟化角質層的指緣油，搭配美麗的戒指花禮盒，心意滿分又窩心！

作品欣賞／Page.106

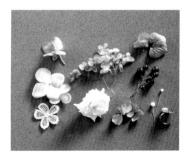

工具
蕾絲・熱熔膠槍與膠
花藝剪刀・鑷子・珍珠串・戒台

花材準備
薔薇・繡球花・漿果

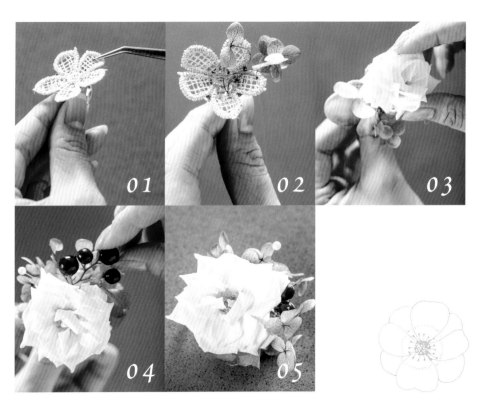

HOW TO MAKE

01　將蕾絲黏在戒台上作為襯底。

02　將小瓣繡球花黏在戒指邊緣的位置。

03　在偏左或右的位置黏上白色薔薇花。

04　黏上其餘花材與漿果裝飾。（亦可自由加入羽毛裝飾）

05　完成！

香氛材料配方 & 簡易作法

香氛・潤膚蠟燭
運用於空間點燃15至20分鐘即可熄滅,
亦可做潤膚蠟燭使用。
Basic Practice／參照Page.114

02 手繞的綠意盎然……1杯蠟燭

・大豆蠟（硬）105公克
・乳油木果脂35公克
・蜜蠟10公克
・冷壓椰子油20公克
・燭芯1根
香調：鮮採檸檬30公克（香氛濃度15%）

08 來自森林的記憶與香味……1杯蠟燭
・大豆蠟（硬）575公克
・乳油木果脂175公克
・蜜蠟50公克
・冷壓椰子油100公克
・燭芯3根
香調：雨後森林100公克 （香氛濃度10%）

香氛蠟燭
運用於空間點燃15至20分鐘即可熄滅。

03 湖水邊盛開的湛藍花叢

・日本精蠟900公克
・燭芯4根
・不鏽鋼圓形5吋蛋糕模型
香調：洋甘菊薰衣草100公克（香氛濃度10%）
How to make
1.隔水加熱精蠟至全部融解。
2.加入香氛微拌均勻,入模。

05 以蜂蠟為主角的花藝設計

・黃蜜蠟片2片

・燭芯2根

香調：白茶與薑50滴

How to make

1.燭芯包覆黃蜜蠟片。

2.一邊包覆一邊滴入香氛（滴在蜜蠟片上）。

3.直到蜜蠟片完全捲完，留意收口是否密合，完成！

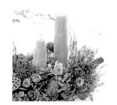

香膏

濃度比例達到16%的香膏，就像是在專櫃販售高比例的香水膏。添加了肌膚容易吸收的荷荷芭油、延展度高的乳油木果脂，以及抗氧化的維他命E油，不僅可讓香氣容易附著在肌膚上，好吸收的油脂也能滋潤身體肌膚。

Basic Practice／參照Page.142

34 腳踝花圈 ×香膏……5公克香膏×10盒

・乳油木果脂 15公克

・荷荷芭油15公克

・蜜蠟10公克

・維他命E油2公克

香調：個人喜愛的香氛8公克（香氛濃度16%）

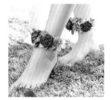

35 花項鍊 ×香膏……5公克香膏×10盒

・乳油木果脂 15公克

・荷荷芭油15公克

・蜜蠟10公克

・維他命E油2公克

香調：個人喜愛的香氛8公克（香氛濃度16%）

香氛滴瓶

將香氛與香水級酒精調配好裝入附有滴管的瓶子。使用時則將稀釋過的香氛滴於擴香體（香包・擴香石・泡棉花・乾燥花……）即可。
Basic Practice／參照Page.130

14 堆砌秋色的印象……100公克×1瓶
・香水級酒精70公克
香調：柑橘空氣30公克（香氛濃度30%）

15 成熟優雅的紫色花香……100公克×1瓶
・香水級酒精70公克
香調：白茶與薑30公克（香氛濃度30%）

18 Natural Flower Box……100公克×1瓶
・香水級酒精70公克
香調：杏子小蒼蘭30公克（香氛濃度30%）

19 珍藏的春天氣息……100公克×1瓶
・香水級酒精70公克
香調：初春的微風草原30公克（香氛濃度30%）

20 日常的自然色調……100公克×1瓶
・香水級酒精70公克
香調：雨後森林30公克（香氛濃度30%）

21 活力奔放的祝福……100公克×1瓶
・香水級酒精70公克
香調：檸檬馬鞭草30公克（香氛濃度30%）

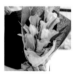

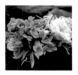

37 飄香髮夾……100公克×1瓶
・香水級酒精70公克
香調：個人喜愛的香氛30公克（香氛濃度30%）

38 芳香胸花……100公克×1瓶
・香水級酒精70公克
香調：個人喜愛的香氛30公克（香氛濃度30%）

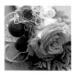

香磚

將硬脂酸&蜜蠟隔水加熱後，加入備長碳粉&油性色素攪拌均勻。待溫度下降至約65℃時加入香氛，再倒入模型中，靜置至乾燥後脫膜即完成。

Basic Practice／參照Page.136

※香氛濃度最高添加比例可達30%。

23 以愛為名的香氛禮物……1個
・硬脂酸85公克
・合成蜜蠟85公克
・橘色油性色素 1公克
・寶寶模型
香調：燕麥與牛奶蜂蜜 30公克（香氛濃度15%）

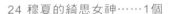

24 穆夏的綺思女神……1個
・硬脂酸85公克
・合成蜜蠟85公克
・藍色油性色素 1公克
・備長碳粉適量
・豐收模型
香調：白茶與薑30公克（香氛濃度15%）

香氛皂

揉製好的香皂可隨意擺放在生活空間中，當作擺飾。
隨著時間推移，會越來越乾燥，也能拿來當作沐浴皂使用。

※甜點、蛋糕皂作法請參閱《格子教你作甜點手工皂》。

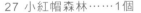

26 甜蜜馬卡龍……1個
・手工皂60公克
香調：個人喜愛的香氣3公克

27 小紅帽森林……1個
・手工皂&香皂黏土300公克
香調：杏子小蒼蘭15公克

28 銀色仙杜瑞拉……1個
・手工皂&香皂黏土300公克
香調：白玫瑰15公克

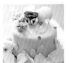

29 小美人魚的蔚藍海洋……1個
・手工皂&香皂黏土300公克
香調：雨後森林15公克

30 盛開在森林裡的玫瑰……1個
・手工皂&香皂黏土5公斤
香調：白茶與薑250公克

31 初春的莓果&奶油……1個
・手工皂&香皂黏土5公斤
香調：杏子小蒼蘭250公克

32 優雅薰衣草&可可……1個
・手工皂&香皂黏土3公斤
香調：洋甘菊薰衣草150公克

PLUS！茶樹活力沐浴膠・茶樹純露補充

純露為蒸餾精油的副產品，還含有部分的精油成分，所以很適合用來製作保養品使用。建議可以選擇台灣在地小農蒸餾純露，不僅是節能減碳的方式，也能貼近生活、了解栽種方式，更聰明地選擇安心的配方成分喔！

格子的建議
・隨身保濕護膚。
・稀釋漱口，手齒留香。
・防蚊精油搭配茶樹純露，抗菌作用更好。
・調配成沐浴膠配方，除了加強沐浴作用，還能作成很棒的抗菌潔手乳。

※更多、更好的配方請參閱《格子教你作自然好用的100款手工皂&保養品（暢銷修訂版）》

設計師的生活花藝香氛課
手作的不只是花×皂×燭，還是浪漫時尚與幸福！

作　　　　者／格子 · 張加瑜
發　行　人／詹慶和
總　編　輯／蔡麗玲
執　行　編　輯／陳姿伶
編　　　　輯／蔡毓玲 · 劉蕙寧 · 黃璟安 · 李佳穎 · 李宛真
執　行　美　術／周盈汝
美　術　編　輯／陳麗娜 · 韓欣恬
攝　　　　影／數位美學 · 賴光煜
攝　影　助　理／小志
出　　版　　者／噴泉文化館
發　　行　　者／悅智文化事業有限公司
郵政劃撥帳號／19452608
戶　　　　名／雅書堂文化事業有限公司
地　　　　址／新北市板橋區板新路 206 號 3 樓
電　　　　話／(02)8952-4078
傳　　　　真／(02)8952-4084
電　子　信　箱／elegant.books@msa.hinet.net

2017 年 2 月初版一刷　定價 480 元

國家圖書館出版品預行編目資料

設計師的生活花藝香氛課：手作的不只是花 x
皂 x 燭，還是浪漫時尚與幸福！/ 格子，張加瑜著.
-- 初版 . -- 新北市：噴泉文化館出版：悅智文化
發行，2017.02
　　面；　　公分 . -- (花之道；34)
ISBN 978-986-93840-6-3(平裝)
1. 花藝
971　　　　　　　　　　　　　106000013

Euromobil
Living and cooking

Filo Antis 33

Living cooking

滿足愛花人的夢想創作
以最齊全多樣的花藝資材

—— 建南行花藝資材行

乾燥花・人造花・各式插花器材・花器
包裝紙・緞帶・日本進口花器

台中店
FB ／ http://www.facebook.com/tokyohandmade
地址／台中市西區中美街 460 號
電話／ 04-2321-2235
營業時間／週一至週六 9:00 至 18:00
※ 週日公休

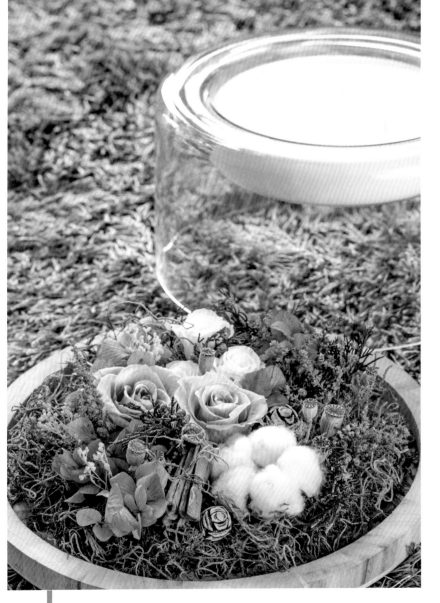

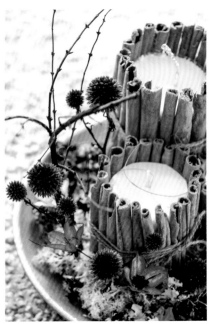

人造花・人造樹・聖誕＆年節飾品・花器・玻璃
陶瓷・包裝紙・緞帶・乾燥花

高雄店
地址／高雄市三民區河北一路 209 號
電話／ 07-2386900
營業時間／週一至週六 8:00-18:00

台南店
地址／台南市建平七街 258 號
電話／ 06-2982171
營業時間／週一至週六 8:00-18:00

網址／ http://www.jn.com.tw/

精緻香氛

美 好 香 頌 體 驗

✴ 香氛原料

天然植物提煉精油　國外進口香精　給肌膚最細緻的呵護

✴ 矽膠皂模

專業手工雕刻　款式精緻而多樣　矽膠材質脫模好輕鬆

✴ 專利皂章

獨家專利浮雕章　精湛工藝　完美提升手工皂質感

PPSOAP
手創館

Lind ID：@ppsoap　TEL：0978-624588　Email：service@ppsoap.com
營業時間：周一～周五　9:00-18:00（午休12:00-13:30）
地址：新北市新店區中正路540-1號3樓　http://www.ppsoap.com/

你 可以手創你的

生活態度

面膜土原料　　手工皂原料

保養品原料　　蠟燭原料

矽膠模・土司模

手工皂　保養品　基礎班&進階班　**熱烈招生中**

··· 營業時間：**AM10:00-PM8:00** (部分門市周日公休) ···

上網訂購
宅配到府

◆桃園店　338 桃園市同安街 455 巷 3 弄 15 號　　　　　　電話：03-3551111
♧台北店　106 台北市忠孝東路三段 216 巷 4 弄 21 號（正義國宅）電話：02-87713535
◆板橋店　220 新北市板橋區重慶路 89 巷 21 號 1 樓　　　　電話：02-89525755
◆竹北店　302 新竹縣竹北市縣政十一街 92 號　　　　　　　電話：03-6572345
◆台中店　408 台中市南屯區文心南二路 443 號　　　　　　電話：04-23860585
◆彰化店　電話訂購・送貨到府（林振民）　　　　　　　　　電話：04-7114961・0911-099232
◆台南店　701 台南市東區裕農路 975-8 號　　　　　　　　電話：06-2382789
◆高雄店　806 高雄市前鎮區廣西路 137 號　　　　　　　　電話：07-7521833
◆九如店　807 高雄市三民區九如一路 549 號　　　　　　　電話：07-3808717

加入會員 **8** 折優惠
每月均有最新團購活動

www.easydo.tw
www.生活態DO.tw

免費客服專線 0800－828555

生活態 do 手創館 FB 粉絲團
https://www.facebook.com/easydoeasydo/

ESSENTIAL OIL
Flower & *art* FOR LIFE